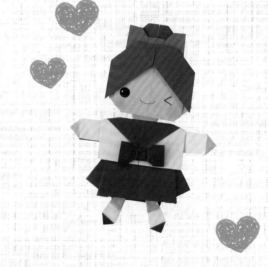

有許多
人物角色&動物造型！

超可愛！

58變

換裝娃娃╳動物摺紙

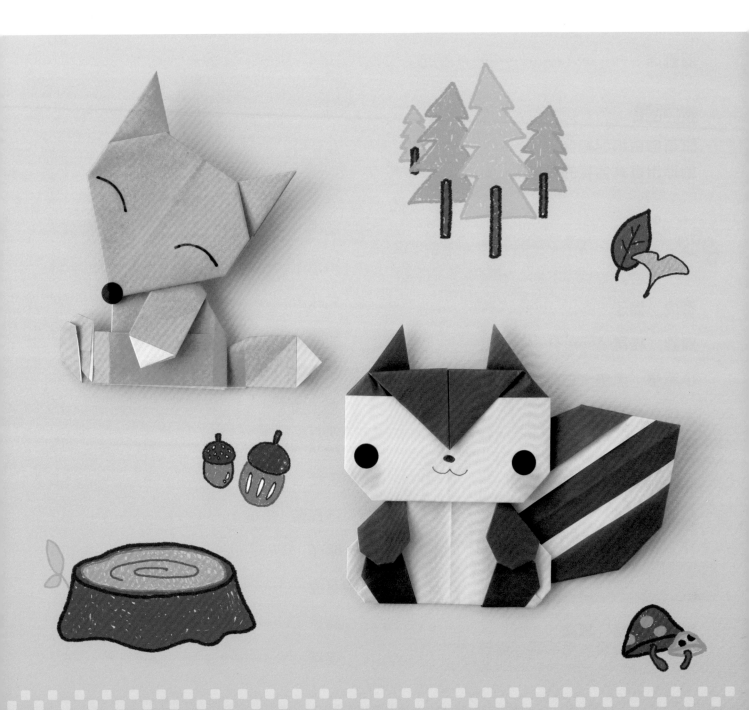

超可愛！
換裝娃娃×動物摺紙 58變

目錄

換裝摺紙

column

動物摺紙

昆蟲摺紙

開始摺紙之前

作法

作者介紹

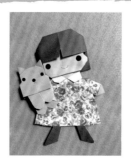

いしばし なおこ

現居千葉縣柏市。歷經保育的學習及工作，在照顧小孩的過程中與造型摺紙相遇。從傳統的摺紙到可愛造型摺紙，深受千變萬化的摺紙方式所吸引，並逐漸創造出個人的原創作品。目前已開設個人的摺紙教室，並時常承接委託作品的製作，作品集正不斷地增加，現今仍持續活躍中。著有《キャラクター折り紙あそび》、《ディズニー折り紙あそび》、《かわいいキャラクター折り紙あそび》（皆由BOUTIQUE-SHA出版）等多本書籍。

STAFF

作者　いしばし なおこ
攝影　原田真理
書籍・設計　藤成義絵　渡邊菜織
　　　　　　（ジェイヴイコミュニケーションズ）
編輯　丸山亮平

換裝摺紙

歡迎來到換裝摺紙的世界！
今天是全家一起出門的日子。
請先挑選喜歡的臉部表情，
再試著摺製各自的服裝。
先一起去美髮店，
再去逛逛服飾店吧！
書中有許多髮型＆服裝款式，
請選擇你喜歡的樣式吧！

爸媽帶著孩子們
久違地出門走走。
媽媽穿了洋裝，
爸爸卻穿了西裝。
他是不是有點緊張呢？

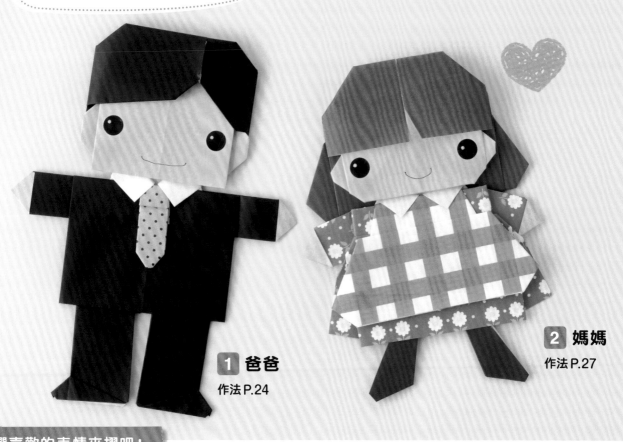

1 爸爸
作法 P.24

2 媽媽
作法 P.27

挑選喜歡的表情來摺吧！

臉的作法參見 P.21

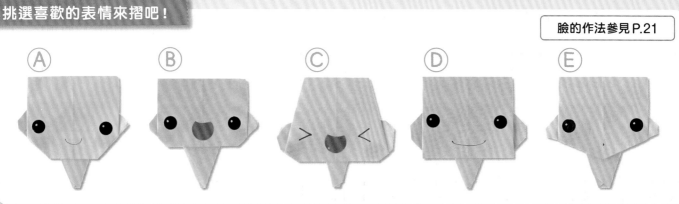

Ⓐ Ⓑ Ⓒ Ⓓ Ⓔ

男孩穿著吊帶褲，
女孩穿著格子洋裝。
他們到底要去哪裡呢？
真是興奮又期待呀！

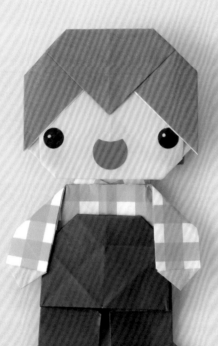

3 男孩

作法 P.31

4 女孩

作法 P.34

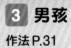

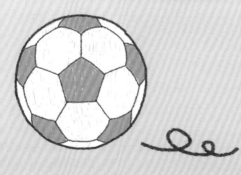

美髮店

摺出喜歡的髮型吧!
只要搭配喜歡的色紙顏色,
就能變化出豐富有趣的造型設計!

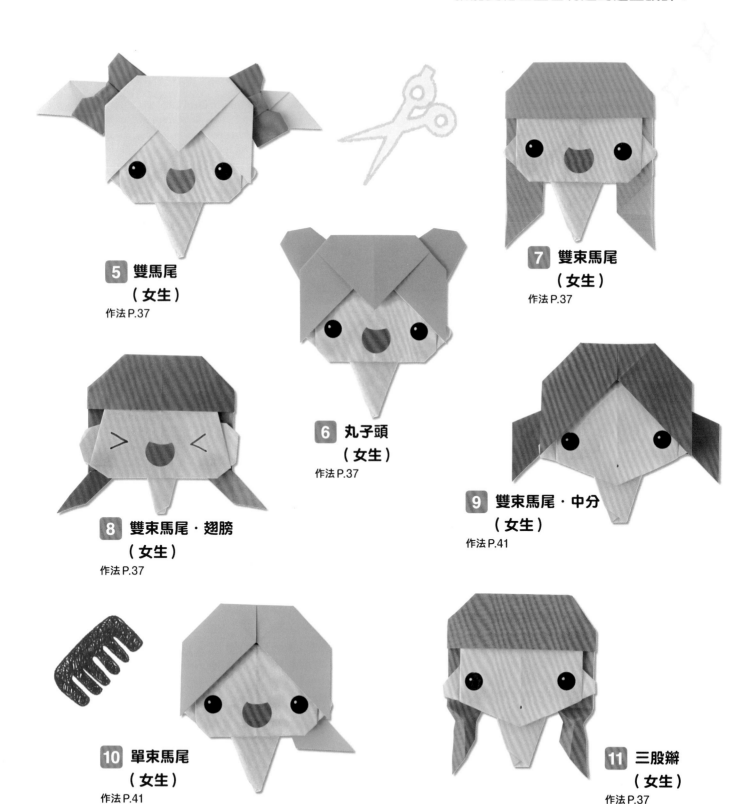

5 雙馬尾
（女生）
作法 P.37

6 丸子頭
（女生）
作法 P.37

7 雙束馬尾
（女生）
作法 P.37

8 雙束馬尾‧翅膀
（女生）
作法 P.37

9 雙束馬尾‧中分
（女生）
作法 P.41

10 單束馬尾
（女生）
作法 P.41

11 三股辮
（女生）
作法 P.37

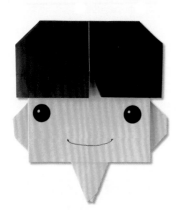

12 西瓜頭
（男生）
作法 P.39

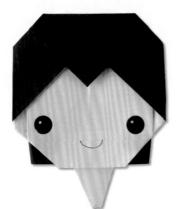

13 二分區式髮型
（男生）
作法 P.39

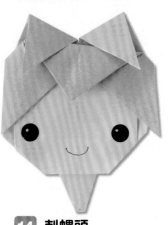

14 刺蝟頭
（男生）
作法 P.42

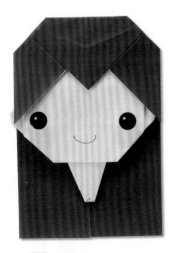

15 長髮
（女生）
作法 P.40

16 長髮・中分
（女生）
作法 P.40

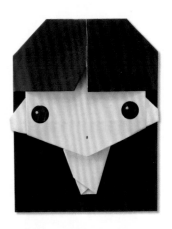

17 長髮・齊瀏海
（女生）
作法 P.41

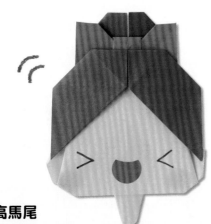

18 高馬尾
（女生）
作法 P.40

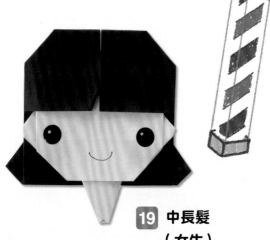

19 中長髮
（女生）
作法 P.41

服飾店

選擇喜歡的衣服吧！只要使用圖案色紙，

即使是同一件衣服，風格也會瞬間改變。

改變組合搭配，也是享受摺紙樂趣的魅力之一唷！

20 西裝制服

作法P.43

21 水手服

作法P.46

22 西裝制服

作法P.24
※爸爸西裝的
　異色款。

23 立領制服

作法P.49

24 小襯衫&卡其褲

作法　襯衫：P.31
　　　卡其褲：P.26（褲子）

25 睡衣

作法　襯衫：P.24
　　　褲子：P.26
　　　衣領：P.25

26 襯衫&長褲

作法　襯衫：P.24
　　　長褲：P.26（褲子）
　　　衣領：P.25

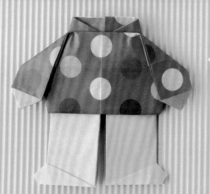
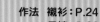

27 圍裙＆襯衫

作法 圍裙：P.29
襯衫＆腳：P.35
衣領：P.25

28 洋裝

作法 洋裝：P.27
衣領＆腳：P.44
（裙子）

29 女僕風洋裝

作法 洋裝：P.27
衣領＆腳：P.44
圍裙：P.29

30 巫女

作法P.50

31 兔子布偶裝

作法P.52

32 貓熊布偶裝

作法P.52

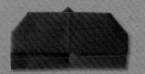

改變髮型＆顏色，打造外國人角色娃娃；

或以千代紙挑戰創造和服風格……

試著以喜歡的色紙，摺製各種髮型＆服裝吧！

33 貝雷帽
作法P.56

34 草帽
作法P.57

35 工作帽
作法P.58

36 聖誕帽
作法P.56

34草帽（P.57）
（將頭的部分往下對摺的造型）
11三股辮（P.37）
2媽媽的洋裝（P.27）
（白色圍裙需事先依大小裁剪）
衣領＆腳（P.44）

17長髮・齊瀏海（P.41）
30巫女（P.50）
蝴蝶結（P.48）

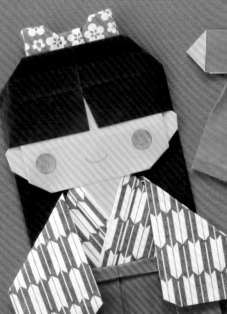

17長髮・齊瀏海（P.41）
2媽媽的洋裝（P.27）
衣領＆腳（P.44）
蝴蝶結（P.48）

動物摺紙

歡迎進入摺紙動物園！

以色紙來摺大家最喜歡的動物吧！

製作全部的動物，開一家摺紙動物園，

搭配換裝家族一起玩耍也不錯喔！

該從哪一種動物開始摺才好⋯⋯

先摺帥氣的獅子？還是先摺可愛的企鵝呢？

果然還是先摺貓熊吧！

平常很恐怖的萬獸之王，
今天看似一本正經，
友好地和老虎站在一起。

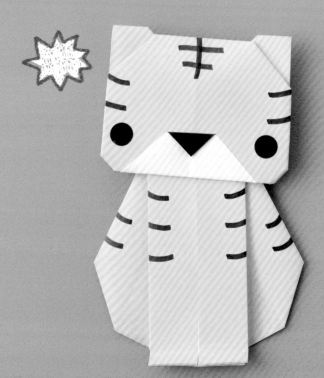

37 老虎

作法P.59

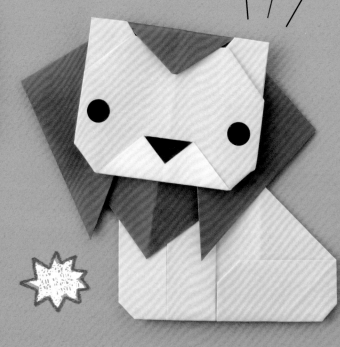

38 獅子

作法P.61

在稍作休息的
狐狸周圍，
松鼠朝氣蓬勃地跑來跑去！

39 狐狸
作法 P.62

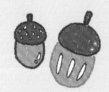

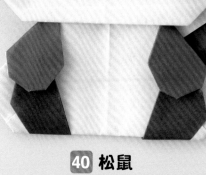

40 松鼠
作法 P.64

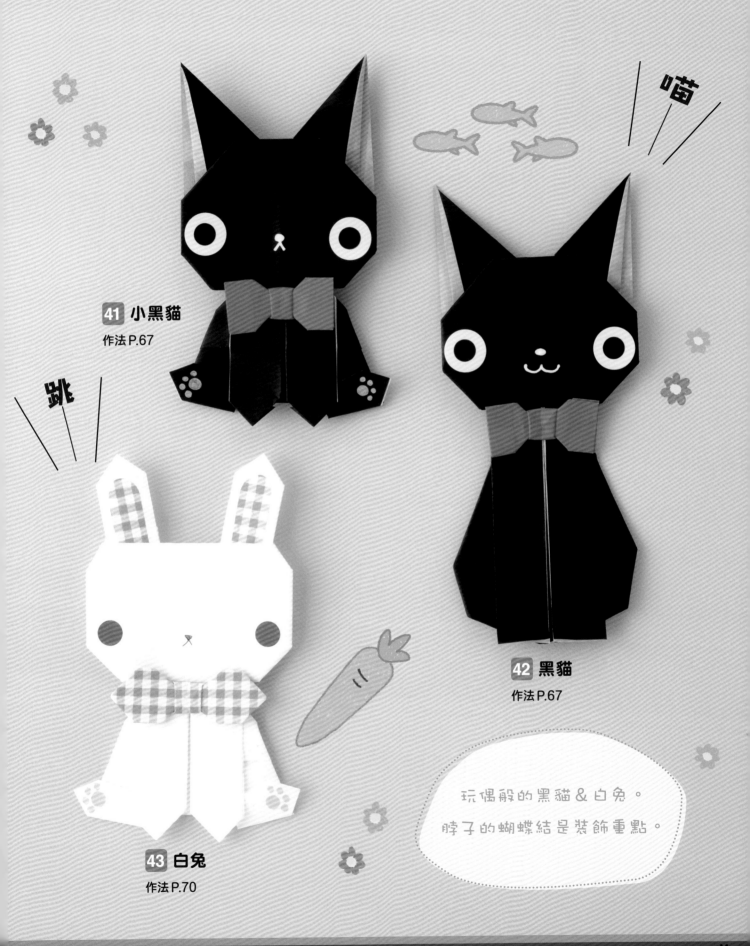

喵

跳

41 小黑貓
作法 P.67

42 黑貓
作法 P.67

43 白兔
作法 P.70

玩偶般的黑貓 & 白兔。
脖子的蝴蝶結是裝飾重點。

�515
嗚

44 大象
作法 P.71

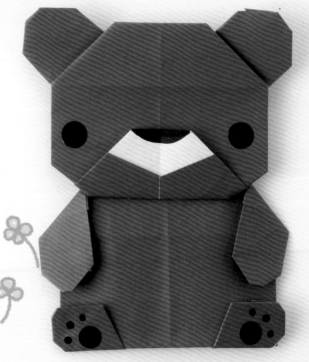

大型動物夥伴們
今天也親密地坐在一起。
但若吵架就糟糕了！

45 熊
作法 P.73

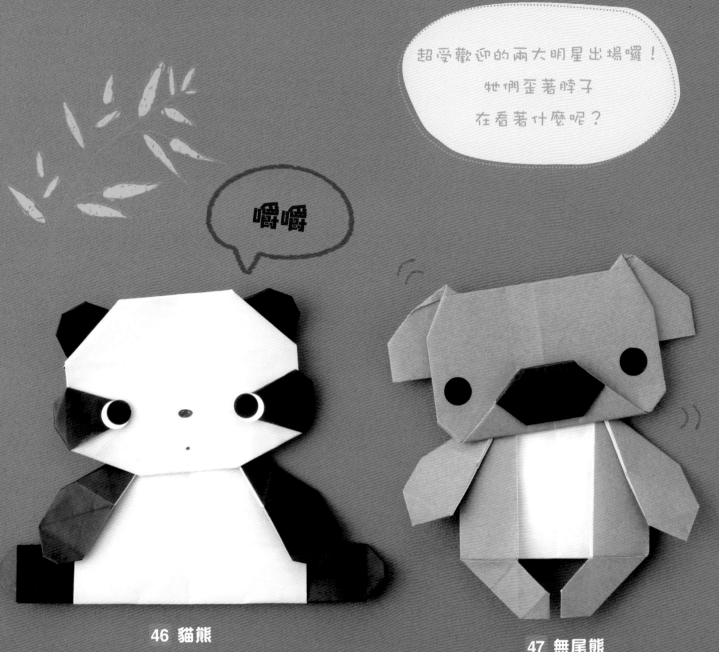

超受歡迎的兩大明星出場囉！
牠們歪著脖子
在看著什麼呢？

嚼嚼

46 貓熊
作法 P.75

47 無尾熊
作法 P.77

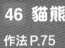

冰上世界的人氣角色登場！
多作幾隻企鵝排成一排，
就會很可愛唷！

48 北極熊

作法 P.79

49 企鵝

作法 P.80

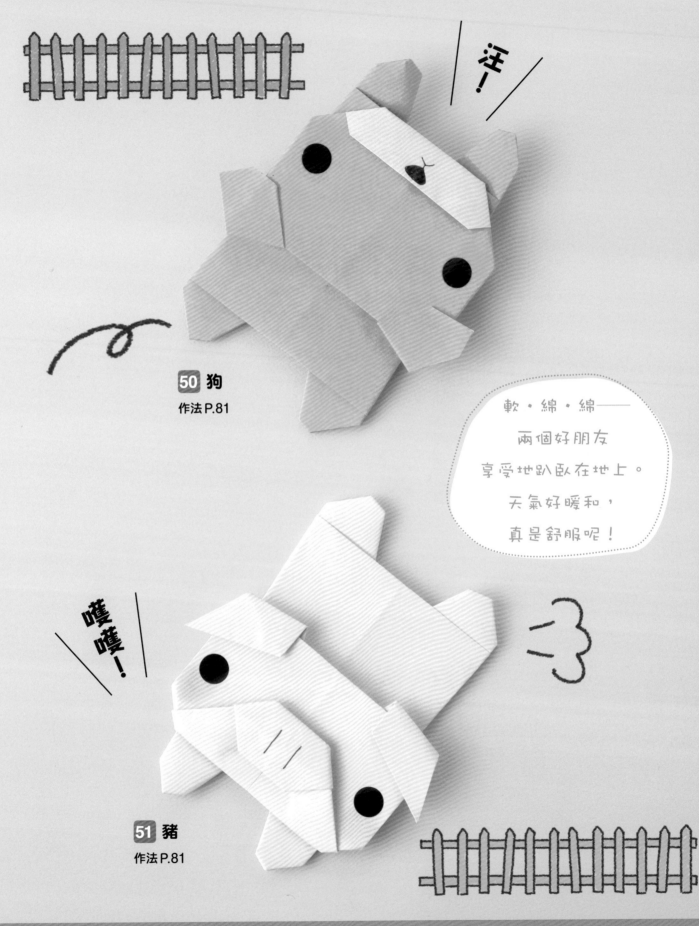

50 狗
作法 P.81

51 豬
作法 P.81

軟・綿・綿——
兩個好朋友
享受地趴臥在地上。
天氣好暖和，
真是舒服呢！

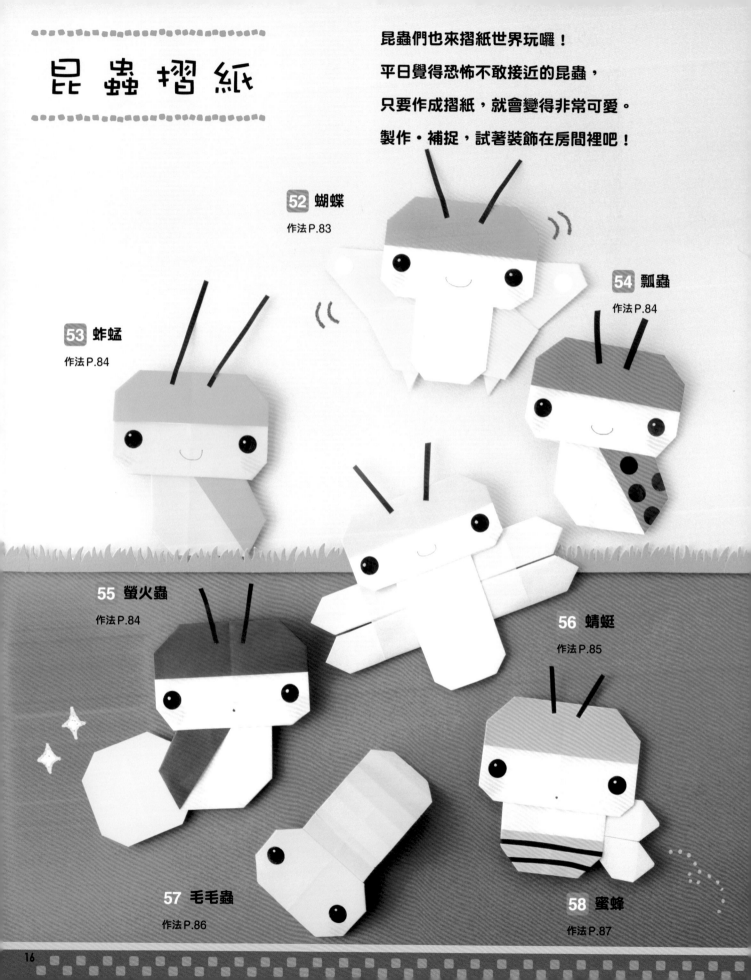

昆蟲摺紙

昆蟲們也來摺紙世界玩囉！
平日覺得恐怖不敢接近的昆蟲，
只要作成摺紙，就會變得非常可愛。
製作・補捉，試著裝飾在房間裡吧！

52 蝴蝶
作法P.83

53 蚱蜢
作法P.84

54 瓢蟲
作法P.84

55 螢火蟲
作法P.84

56 蜻蜓
作法P.85

57 毛毛蟲
作法P.86

58 蜜蜂
作法P.87

開始摺紙之前

在此將說明摺紙時需要注意的重點＆P.21起的作法頁標記及摺法。
在開始摺紙前，請先仔細閱讀熟記喔！

漂亮摺紙的訣竅

為了完成美麗的作品，
摺紙時請注意以下的重點。

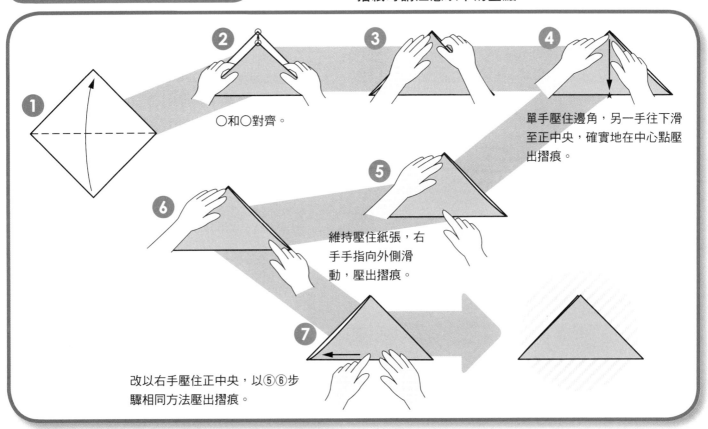

① ②○和○對齊。 ③ ④單手壓住邊角，另一手往下滑至正中央，確實地在中心點壓出摺痕。

⑤維持壓住紙張，右手手指向外側滑動，壓出摺痕。

⑥ ⑦改以右手壓住正中央，以⑤⑥步驟相同方法壓出摺痕。

本書使用的記號＆摺法

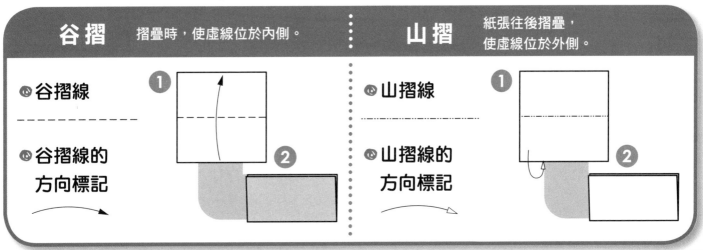

| 谷摺 | 摺疊時，使虛線位於內側。 | 山摺 | 紙張往後摺疊，使虛線位於外側。 |

◉谷摺線

- - - - - - - - -

◉谷摺線的
　方向標記

◉山摺線

◉山摺線的
　方向標記

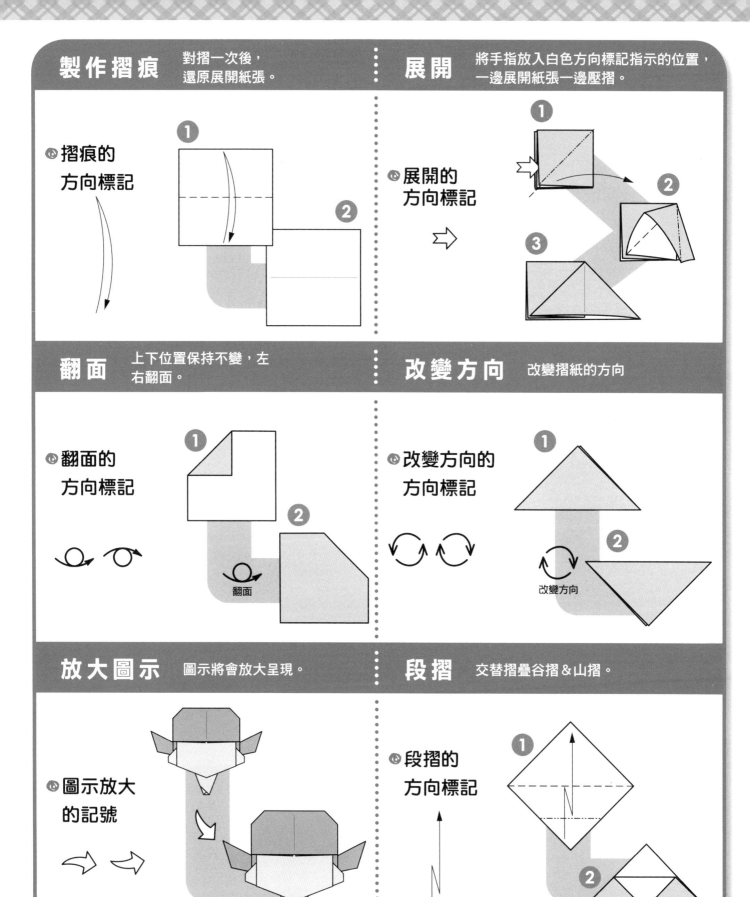

製作摺痕
對摺一次後，還原展開紙張。

◎摺痕的
方向標記

展開
將手指放入白色方向標記指示的位置，一邊展開紙張一邊壓摺。

◎展開的
方向標記

翻面
上下位置保持不變，左右翻面。

◎翻面的
方向標記

翻面

改變方向
改變摺紙的方向

◎改變方向的
方向標記

改變方向

放大圖示
圖示將會放大呈現。

◎圖示放大
的記號

段摺
交替摺疊谷摺&山摺。

◎段摺的
方向標記

內翻摺　沿著摺痕，將指示處的紙張往內側摺入。

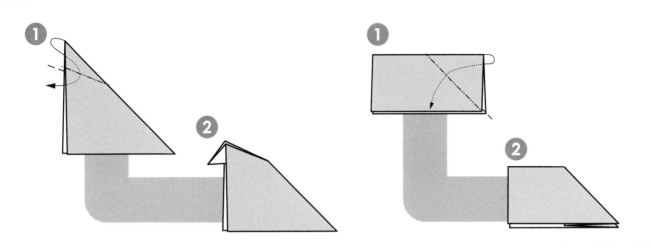

嵌 入	表示嵌入的動作。 同時也是重疊摺法的標示。	外翻摺	沿著摺痕，將指示處的紙張如覆蓋 外側般往外翻出摺疊。

🔄 嵌入的
方向標記

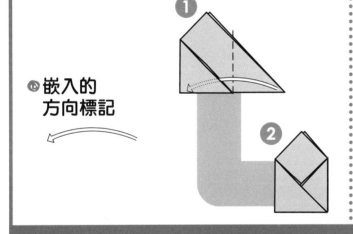

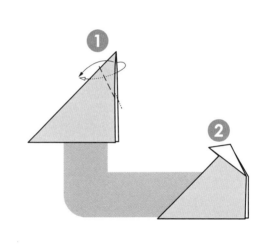

等分記號　表示等長均分。

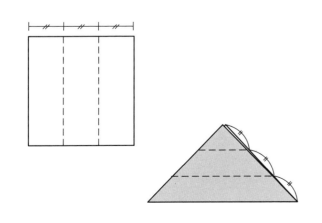

假想線	表示正面看不到的摺紙部份， 或下一步驟的形狀。

基本摺法

在摺紙中，有很多摺紙作品的前幾個步驟都是相同的。
本書收錄的作品也有這樣的共通性，因此請先熟記這些基礎摺法吧！

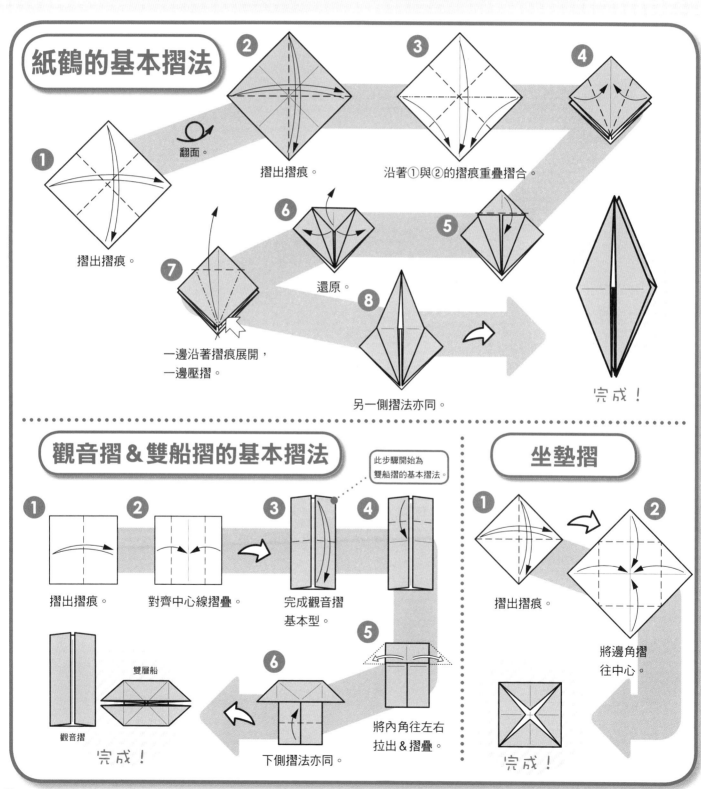

紙鶴的基本摺法

① 摺出摺痕。

翻面。

② 摺出摺痕。

③ 沿著①與②的摺痕重疊摺合。

④

⑤

⑥ 還原。

⑦ 一邊沿著摺痕展開，一邊壓摺。

⑧ 另一側摺法亦同。

完成！

觀音摺＆雙船摺的基本摺法

❶ 摺出摺痕。

❷ 對齊中心線摺疊。

此步驟開始為雙船摺的基本摺法。

❸ 完成觀音摺基本型。

❹

❺ 將內角往左右拉出＆摺疊。

❻ 下側摺法亦同。

雙層船

觀音摺

完成！

坐墊摺

❶ 摺出摺痕。

❷ 將邊角摺往中心。

完成！

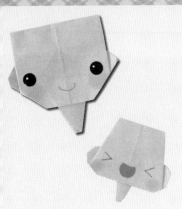

臉A至E

▶▶ P.2

🔹 使用色紙
…各1張

臉A至E

以臉A為基礎摺出
各式各樣的作品。
請參考作品例圖，
以喜歡的顏色來摺吧！

🔹 使用工具

膠水　簽字筆

臉A

接續觀音摺
基本型

①
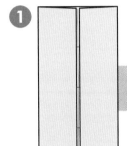

②
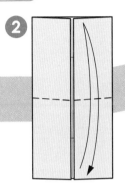

對摺後展開還原。

③
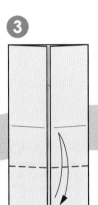

摺至摺痕處，再展
開還原。

④
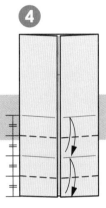

繼續摺出對半的
摺痕。

⑤
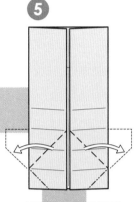

斜摺後，向兩側展
開壓平。

⑩
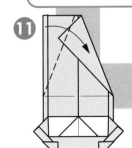

⑩至⑬的要點

摺紙時，疊合後的紙張會變硬，且對齊中心線摺疊會讓摺角變尖，
十分危險；因此請和中心線保持約5mm的間距再進行摺疊。

⑨
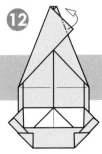

⑧
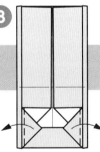

往外摺。

⑦
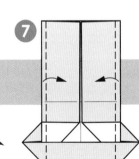

兩側分別往內
摺5mm左右。

⑥
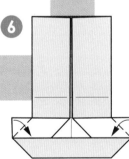

⑪
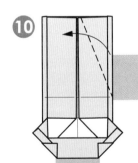

⑫
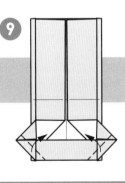

摺往後側。

⑬
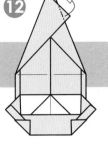

沿著摺痕往下摺。

⑭
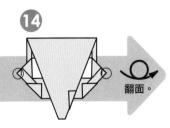

翻面。

稍微壓摺耳朵尖端。

臉A 完成！

臉B ◁ 接續臉A⑬

① 將臉的下半部對摺。

② 沿著摺痕往下摺。

③ 稍微壓摺耳朵尖端。

翻面。

臉B 完成！

臉C ◁ 接續臉A⑦

①

②

③ 摺往後側。

④ 稍微壓摺邊角。

⑤ 沿著摺痕往下摺。

⑥ 稍微壓摺耳朵尖端。

翻面。

臉C 完成！

臉D ◁ 接續臉A⑨

①

②

③ 摺往後側。

④ 沿著摺痕往下摺。

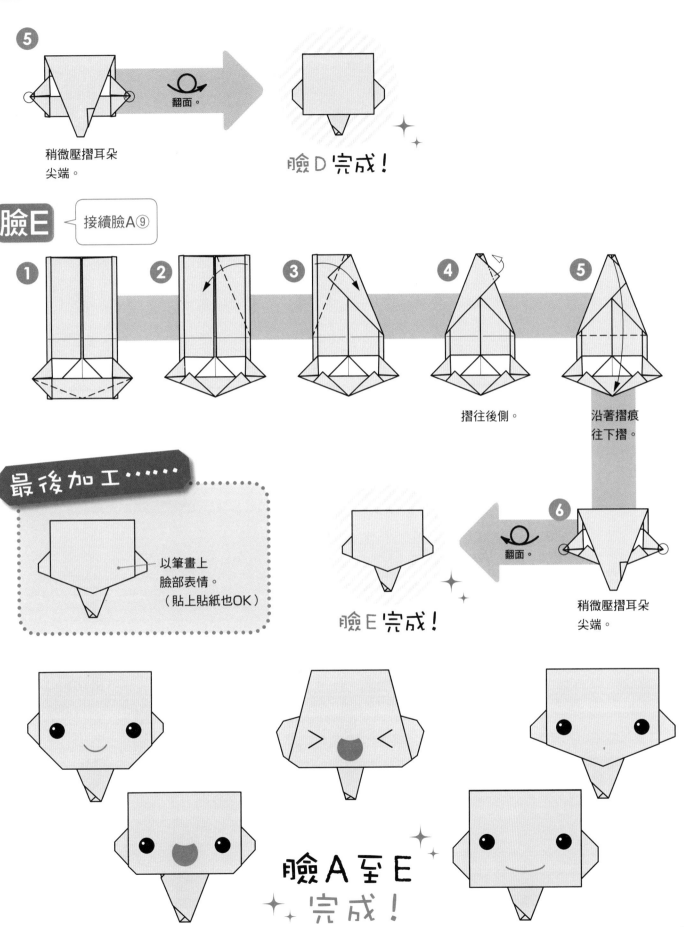

5

翻面。

稍微壓摺耳朵
尖端。

臉D 完成！

臉E 接續臉A⑨

1 **2** **3** **4** **5**

摺往後側。

沿著摺痕
往下摺。

6

翻面。

稍微壓摺耳朵
尖端。

臉E 完成！

最後加工……

以筆畫上
臉部表情。
（貼上貼紙也OK）

臉A至E
完成！

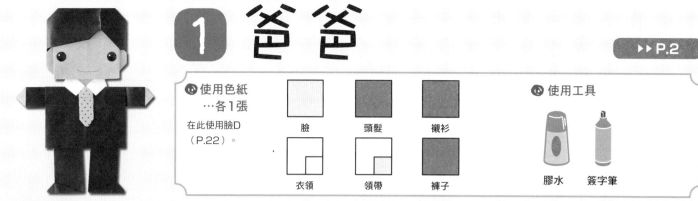

① 爸 爸

▶▶ P.2

- ❶ 使用色紙 …各1張
 在此使用臉D（P.22）。
 臉　頭髮　襯衫
 衣領　領帶　褲子
- ❷ 使用工具
 膠水　簽字筆

頭髮

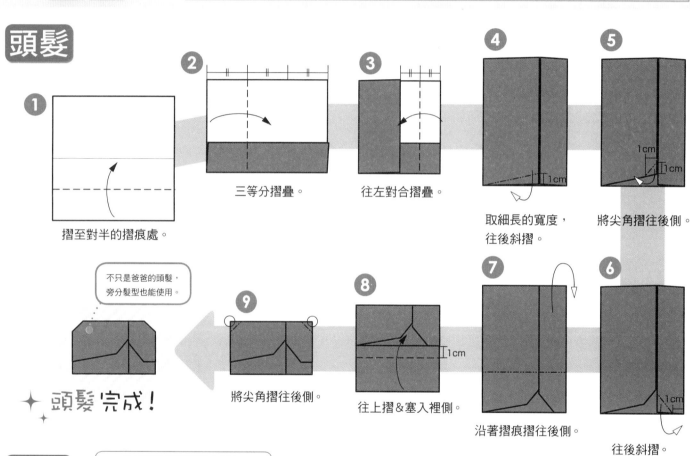

① 摺至對半的摺痕處。

② 三等分摺疊。

③ 往左對合摺疊。

④ 取細長的寬度，往後斜摺。 1cm

⑤ 將尖角摺往後側。 1cm 1cm

⑥ 往後斜摺。 1cm

⑦ 沿著摺痕摺往後側。

⑧ 往上摺&塞入裡側。 1cm

⑨ 將尖角摺往後側。

不只是爸爸的頭髮，旁分髮型也能使用。

✦ 頭髮 完成！

襯衫

展開觀音摺基本型，以摺痕作為摺紙基準線。

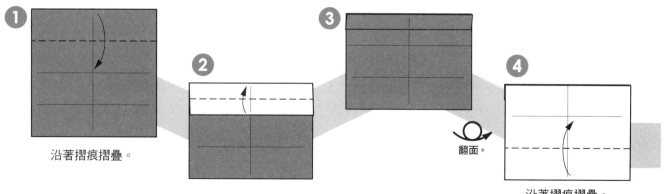

① 沿著摺痕摺疊。

②

③

④ 沿著摺痕摺疊。

翻面。

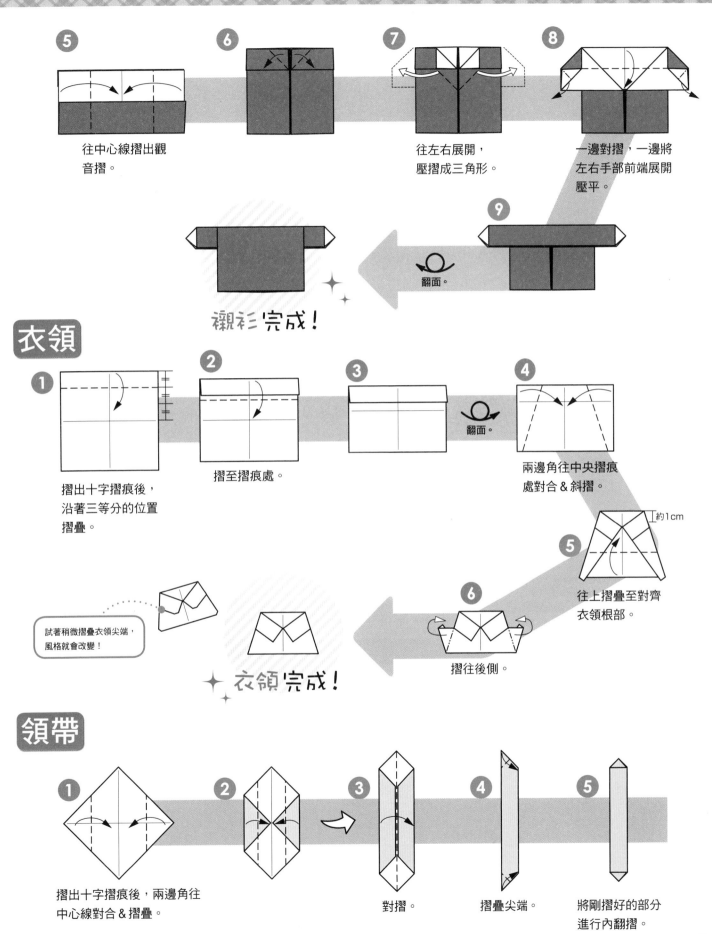

⑤ 往中心線摺出觀音摺。

⑥

⑦ 往左右展開，壓摺成三角形。

⑧ 一邊對摺，一邊將左右手部前端展開壓平。

⑨ 翻面。

襯衫完成！

衣領

① 摺出十字摺痕後，沿著三等分的位置摺疊。

② 摺至摺痕處。

③ 翻面。

④ 兩邊角往中央摺痕處對合&斜摺。

⑤ 約1cm　往上摺疊至對齊衣領根部。

⑥ 摺往後側。

試著稍微摺疊衣領尖端，風格就會改變！

衣領完成！

領帶

① 摺出十字摺痕後，兩邊角往中心線對合&摺疊。

②

③ 對摺。

④ 摺疊尖端。

⑤ 將剛摺好的部分進行內翻摺。

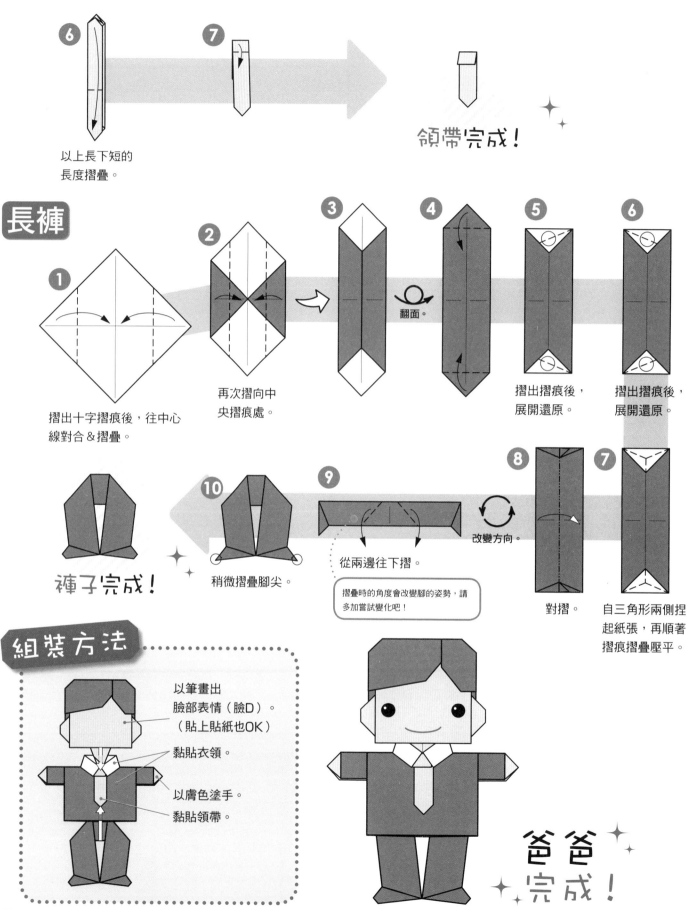

⑥ 以上長下短的
長度摺疊。

⑦

領帶完成！

長褲

① 摺出十字摺痕後，往中心線對合＆摺疊。

② 再次摺向中央摺痕處。

③

④ 翻面。

⑤ 摺出摺痕後，展開還原。

⑥ 摺出摺痕後，展開還原。

⑦ 自三角形兩側捏起紙張，再順著摺痕摺疊壓平。

⑧ 對摺。

改變方向。

⑨ 從兩邊往下摺。

摺疊時的角度會改變腳的姿勢，請多加嘗試變化吧！

⑩ 稍微摺疊腳尖。

褲子完成！

組裝方法

以筆畫出
臉部表情（臉D）。
（貼上貼紙也OK）

黏貼衣領。

以膚色塗手。

黏貼領帶。

爸爸
完成！

26

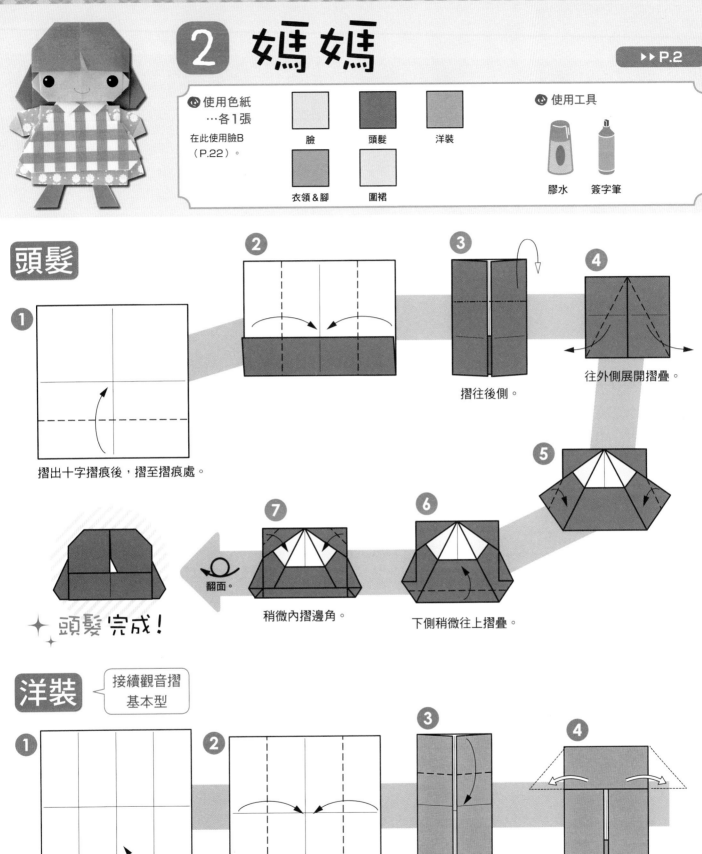

2 媽媽

▶▶ P.2

🔖 使用色紙
…各1張

在此使用臉B
（P.22）。

臉　頭髮　洋裝

衣領＆腳　圍裙

🔖 使用工具

膠水　簽字筆

頭髮

1 摺出十字摺痕後，摺至摺痕處。

2

3 摺往後側。

4 往外側展開摺疊。

5

6 下側稍微往上摺疊。

7 稍微內摺邊角。

翻面。

✦ 頭髮 完成！

洋裝
接續觀音摺
基本型

1 展開觀音摺基本型，上下對摺＆展開還原後，下側往上摺1.5cm。

2 摺回觀音摺基本型。

3 對齊中央線往下摺疊。

4 如雙船摺般，自內側往外拉出＆壓摺成三角形。

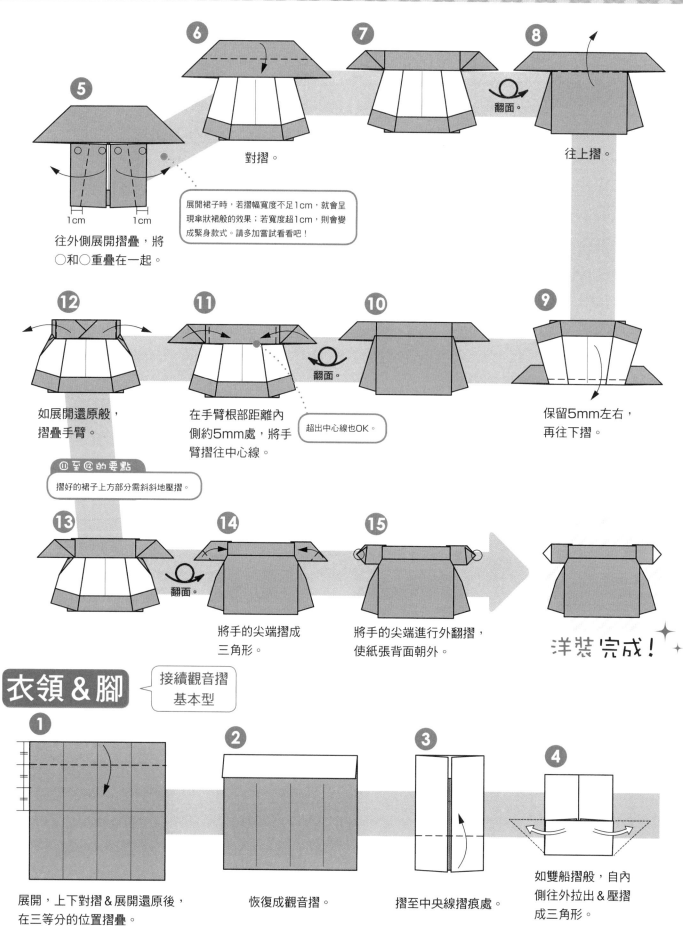

5

往外側展開摺疊,將
○和○重疊在一起。

1cm　1cm

6

對摺。

展開裙子時,若摺幅寬度不足1cm,就會呈
現傘狀裙般的效果;若寬度超1cm,則會變
成緊身款式。請多加嘗試看看吧!

7

8

翻面。

往上摺。

12

如展開還原般,
摺疊手臂。

⑪至⑫的要點
摺好的裙子上方部分需斜斜地壓摺。

11

在手臂根部距離內
側約5mm處,將手
臂摺往中心線。

超出中心線也OK。

10

9

翻面。

保留5mm左右,
再往下摺。

13

翻面。

14

將手的尖端摺成
三角形。

15

將手的尖端進行外翻摺,
使紙張背面朝外。

洋裝 完成!

衣領&腳

接續觀音摺
基本型

1

展開,上下對摺&展開還原後,
在三等分的位置摺疊。

2

恢復成觀音摺。

3

摺至中央線摺痕處。

4

如雙船摺般,自內
側往外拉出&壓摺
成三角形。

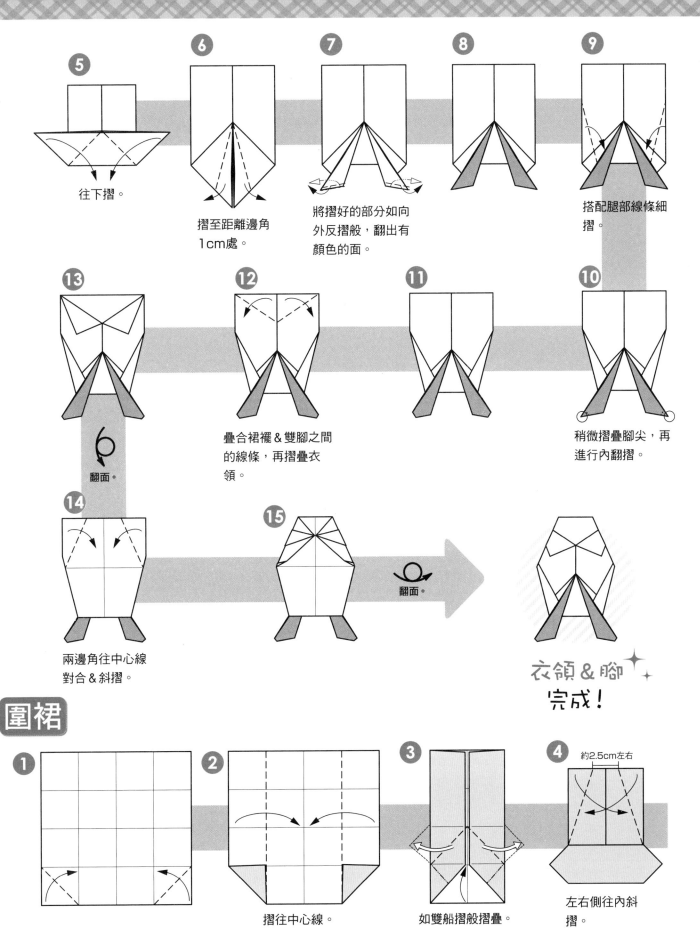

5

往下摺。

6

摺至距離邊角
1cm處。

7

將摺好的部分如向
外反摺般,翻出有
顏色的面。

8

9

搭配腿部線條細
摺。

10

稍微摺疊腳尖,再
進行內翻摺。

11

12

疊合裙襬&雙腳之間
的線條,再摺疊衣
領。

13

翻面。

14

兩邊角往中心線
對合&斜摺。

15

翻面。

衣領&腳
完成!

圍裙

1

2

摺往中心線。

3

如雙船摺般摺疊。

4

約2.5cm左右

左右側往內斜
摺。

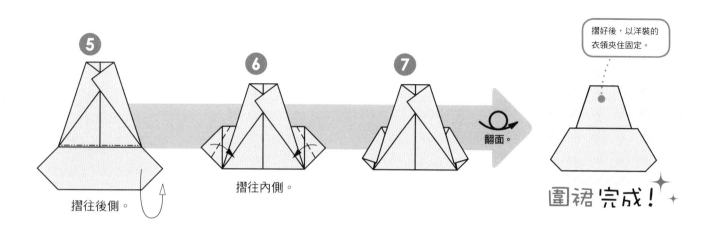

⑤ 摺往後側。

⑥ 摺往內側。

⑦ 翻面。

摺好後，以洋裝的衣領夾住固定。

圍裙完成！

● 將衣領&腳的摺紙黏上洋裝&圍裙 ●

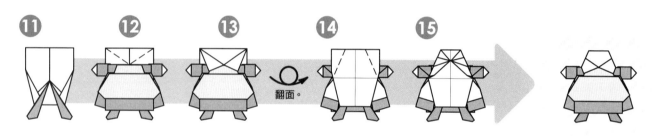

⑪ ⑫ ⑬ 翻面。 ⑭ ⑮

將⑪黏上洋裝後，依P.29的步驟逐一摺疊。

組裝方法

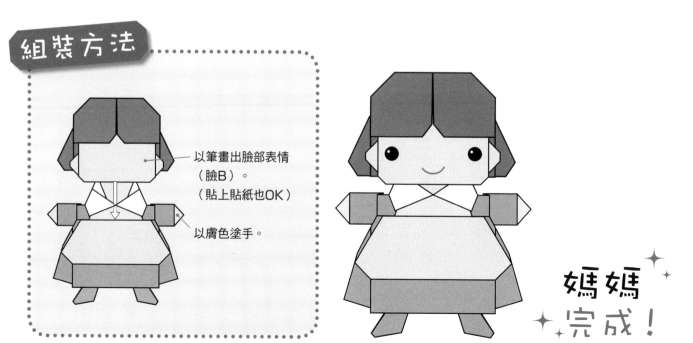

以筆畫出臉部表情（臉B）。
（貼上貼紙也OK）

以膚色塗手。

媽媽完成！

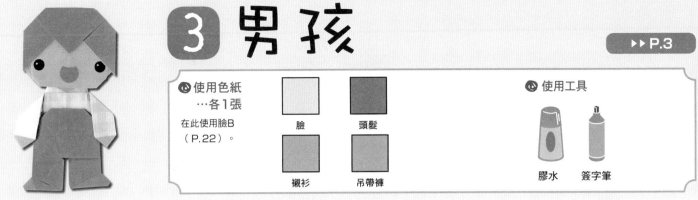

3 男孩

▶▶ P.3

🔘 使用色紙
…各1張

在此使用臉B
（P.22）。

臉　　頭髮

襯衫　　吊帶褲

🔘 使用工具

膠水　　簽字筆

頭髮

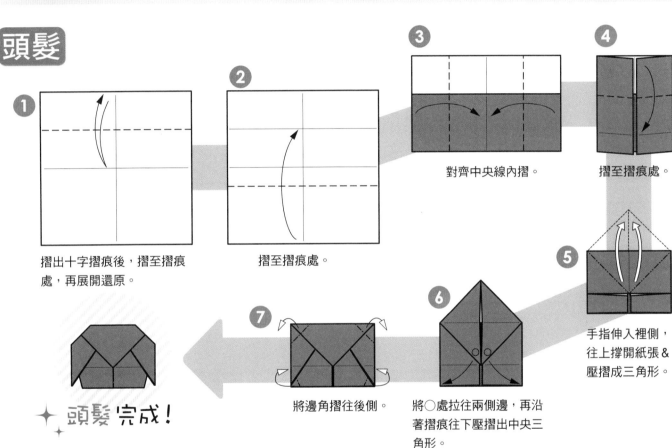

① 摺出十字摺痕後，摺至摺痕處，再展開還原。

② 摺至摺痕處。

③ 對齊中央線內摺。

④ 摺至摺痕處。

⑤ 手指伸入裡側，往上撐開紙張&壓摺成三角形。

⑥ 將○處拉往兩側邊，再沿著摺痕往下壓摺出中央三角形。

⑦ 將邊角摺往後側。

✦ 頭髮 完成！

襯衫

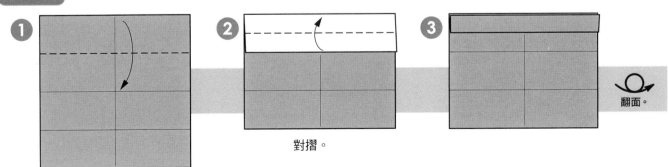

① 摺出十字摺痕後，摺至摺痕處。

② 對摺。

③ 翻面。

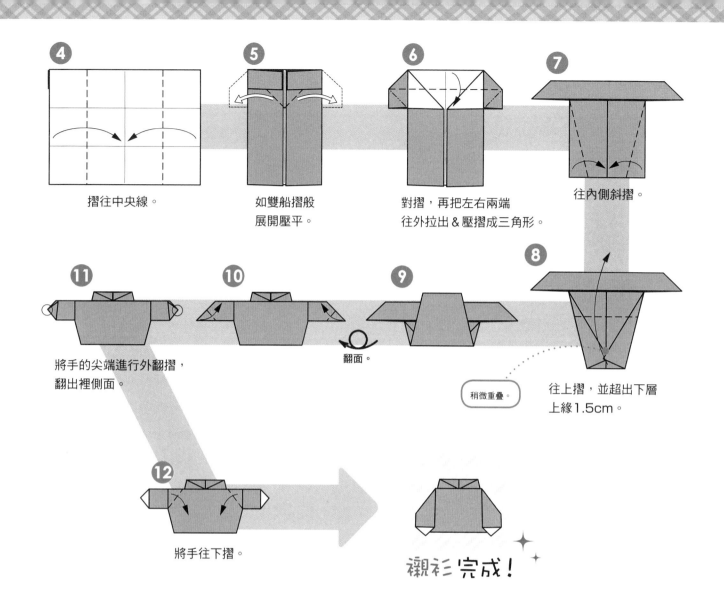

④ 摺往中央線。

⑤ 如雙船摺般展開壓平。

⑥ 對摺,再把左右兩端往外拉出&壓摺成三角形。

⑦ 往內側斜摺。

⑧ 往上摺,並超出下層上緣1.5cm。

稍微重疊。

⑨

⑩ 翻面。

⑪ 將手的尖端進行外翻摺,翻出裡側面。

⑫ 將手往下摺。

襯衫完成!

吊帶褲

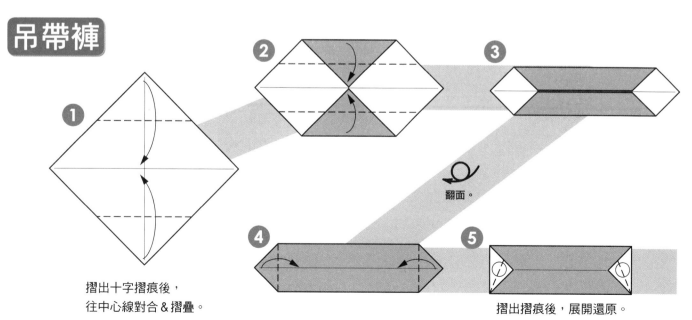

① 摺出十字摺痕後,往中心線對合&摺疊。

②

③

翻面。

④

⑤ 摺出摺痕後,展開還原。

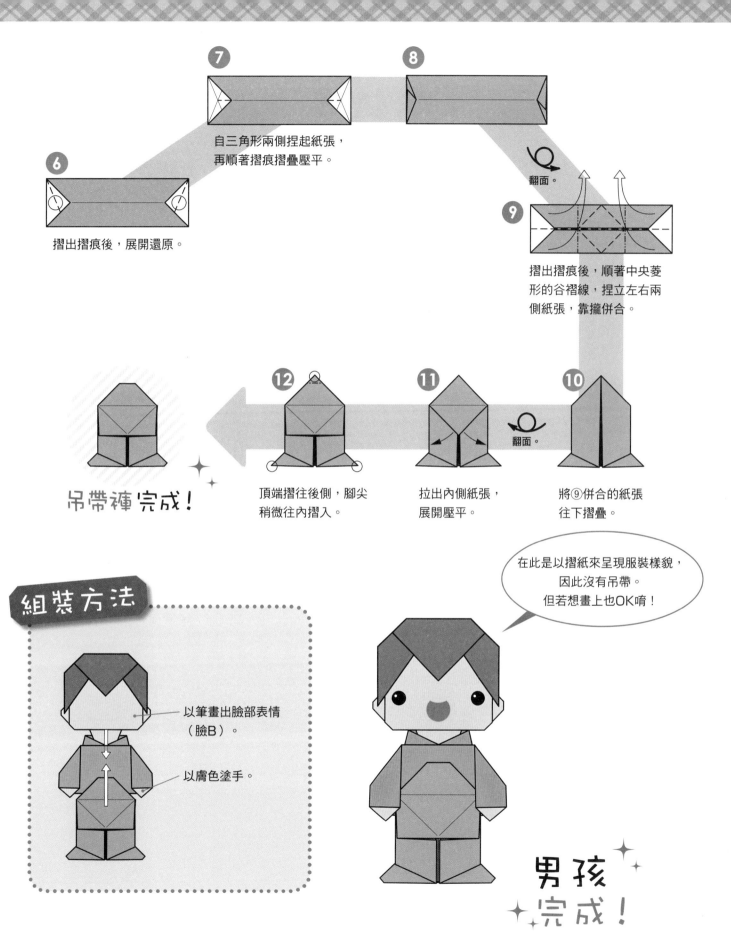

6

摺出摺痕後，展開還原。

7

自三角形兩側捏起紙張，
再順著摺痕摺疊壓平。

8

翻面。

9

摺出摺痕後，順著中央菱
形的谷褶線，捏立左右兩
側紙張，靠攏併合。

10

將⑨併合的紙張
往下摺疊。

翻面。

11

拉出內側紙張，
展開壓平。

12

頂端摺往後側，腳尖
稍微往內摺入。

吊帶褲 完成！

組裝方法

以筆畫出臉部表情
（臉B）。

以膚色塗手。

在此是以摺紙來呈現服裝樣貌，
因此沒有吊帶。
但若想畫上也OK唷！

男孩 完成！

女孩

 P.3

使用色紙
…各1張
在此使用臉B（P.22）。

臉　　頭髮　　衣領

吊帶裙　　襯衫&腳

使用工具

膠水　　簽字筆

 頭髮

接續雙船摺
基本型⑥

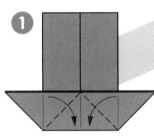

① 往下摺。

② 預留與摺痕間隔7至8mm的距離，摺出細長的三角形。

7至8mm　7至8mm

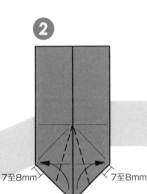

③ 沿著摺痕往上摺。

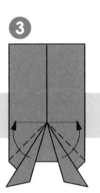

④ 斜摺成細長狀。

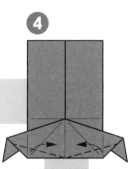

⑤ 往上摺。

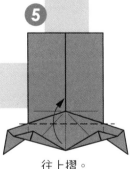

⑥ 摺至稍微覆蓋下層的位置。

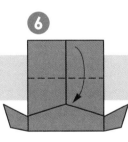

⑦ 將邊角摺往後側。

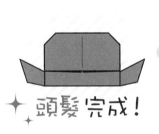

✦ 頭髮 完成！

背心裙

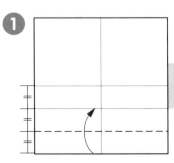

① 摺出十字摺痕後，在三等分的位置摺疊。

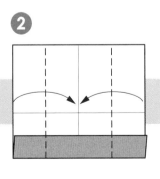

② 摺往中央線。

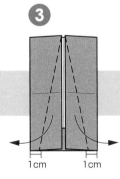

③ 展開般地往左右兩側斜摺。

1cm　1cm

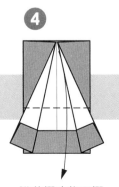

④ 沿著摺痕往下摺。

34

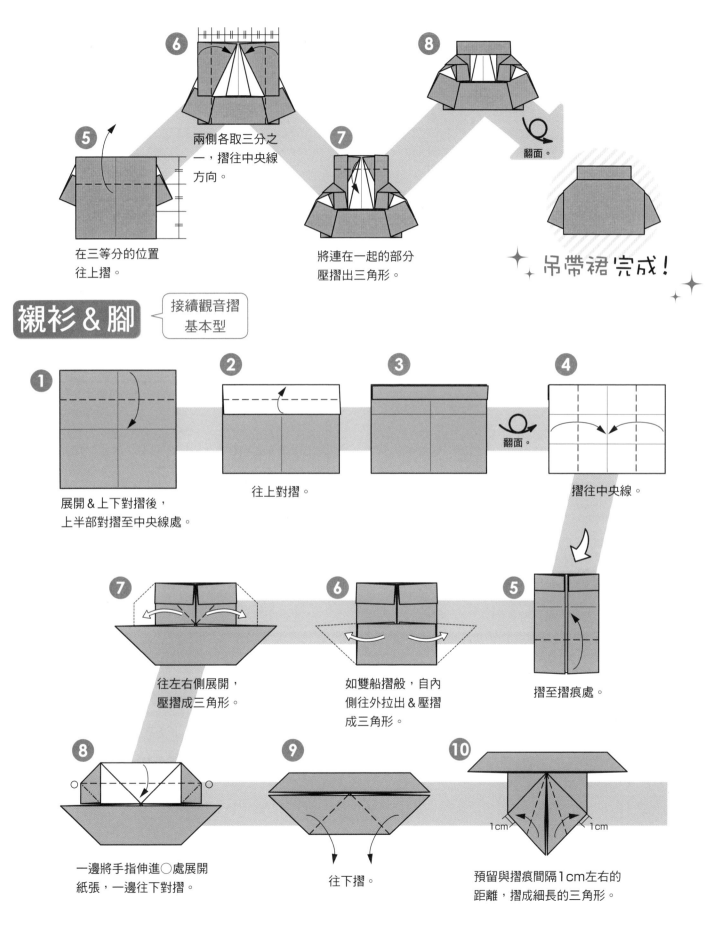

6 兩側各取三分之一，摺往中央線方向。

5 在三等分的位置往上摺。

7 將連在一起的部分壓摺出三角形。

8 翻面。

吊帶裙完成！

襯衫＆腳

接續觀音摺基本型

1 展開＆上下對摺後，上半部對摺至中央線處。

2 往上對摺。

3 翻面。

4 摺往中央線。

5 摺至摺痕處。

6 如雙船摺般，自內側往外拉出＆壓摺成三角形。

7 往左右側展開，壓摺成三角形。

8 一邊將手指伸進○處展開紙張，一邊往下對摺。

9 往下摺。

10 預留與摺痕間隔1cm左右的距離，摺成細長的三角形。

1cm　1cm

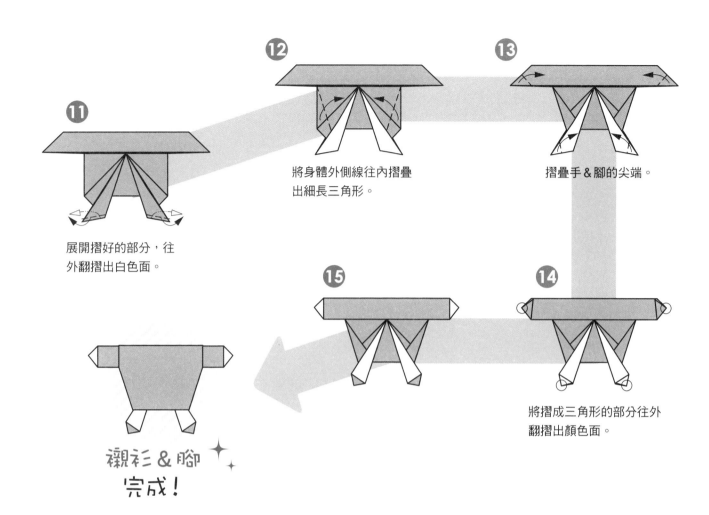

11

12

將身體外側線往內摺疊
出細長三角形。

13

摺疊手&腳的尖端。

展開摺好的部分，往
外翻摺出白色面。

15

14

將摺成三角形的部分往外
翻摺出顏色面。

襯衫&腳
完成！

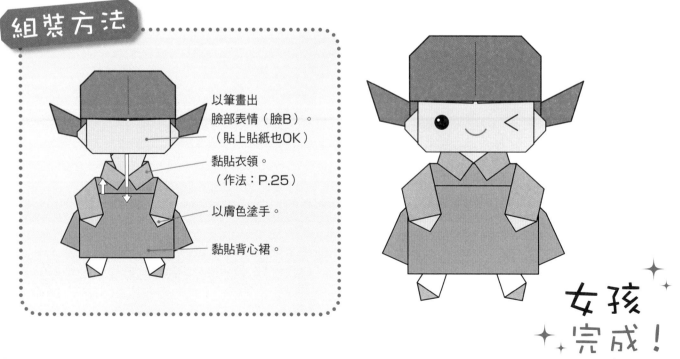

組裝方法

以筆畫出
臉部表情（臉B）。
（貼上貼紙也OK）

黏貼衣領。
（作法：P.25）

以膚色塗手。

黏貼背心裙。

女孩
完成！

5至19 頭髮

使用色紙
…各1張

蝴蝶結的作法參見 P.48。
請製作2個蝴蝶結，
再以膠水黏貼裝飾。

 頭髮

 蝴蝶結

使用工具

膠水　簽字筆

雙馬尾　丸子頭

接續雙船摺
基本型⑥

① 將上半部對摺。

② 手指伸入內裡，往上撐開紙張，兩側皆壓摺成三角形。

③ 將○部分拉往兩側邊，再沿著摺痕往下壓摺出中央三角形。

④ 往後對摺。

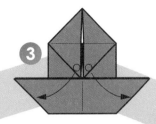

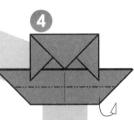

⑤ 將尖角摺往後側。

⑥ 摺往後側。

⑦

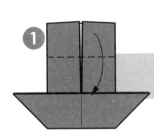

蝴蝶結的作法參見P.48。

雙馬尾 完成！

⑧ 將頭髮尖端摺疊1cm左右，再往上斜摺。

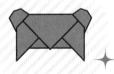

丸子頭 完成！

雙束馬尾　翅膀　三股辮

① 摺出摺痕。

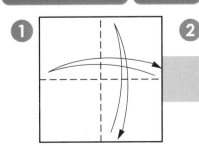

② 繼續摺出摺痕。

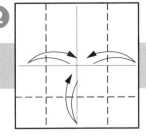

③ 摺至前一步驟的摺痕處。

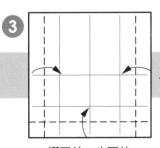

④ 摺疊邊角。

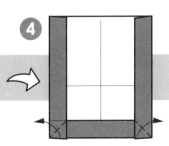

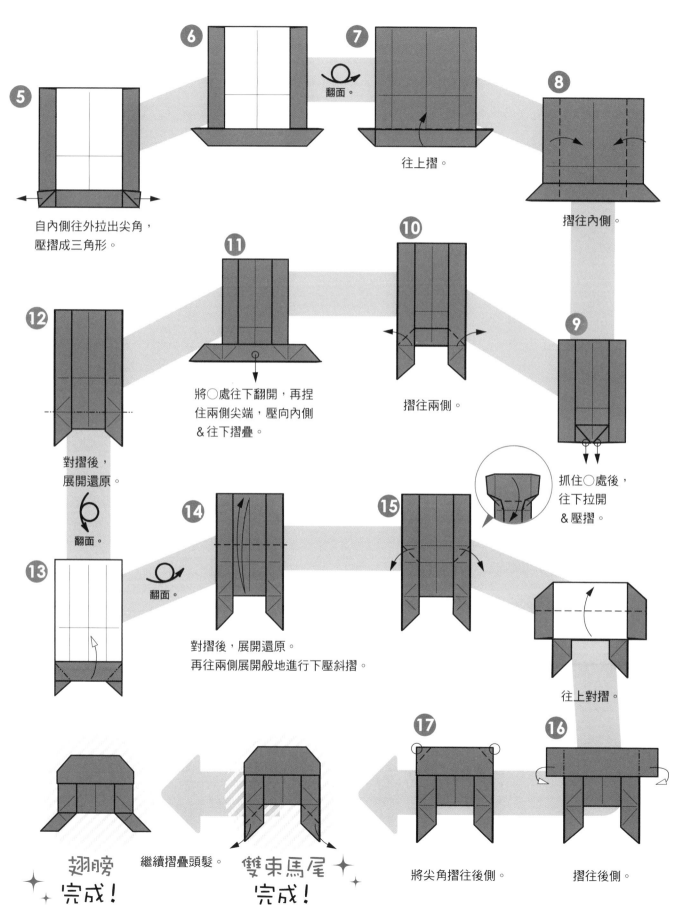

5 自內側往外拉出尖角，
壓摺成三角形。

6

7 翻面。
往上摺。

8 摺往內側。

11 將○處往下翻開，再捏
住兩側尖端，壓向內側
&往下摺疊。

10 摺往兩側。

9 抓住○處後，
往下拉開
&壓摺。

12 對摺後，
展開還原。
翻面。

13 翻面。

14 對摺後，展開還原。
再往兩側展開般地進行下壓斜摺。

15

往上對摺。

16 摺往後側。

17 將尖角摺往後側。

翅膀
完成！

繼續摺疊頭髮。

雙束馬尾
完成！

38

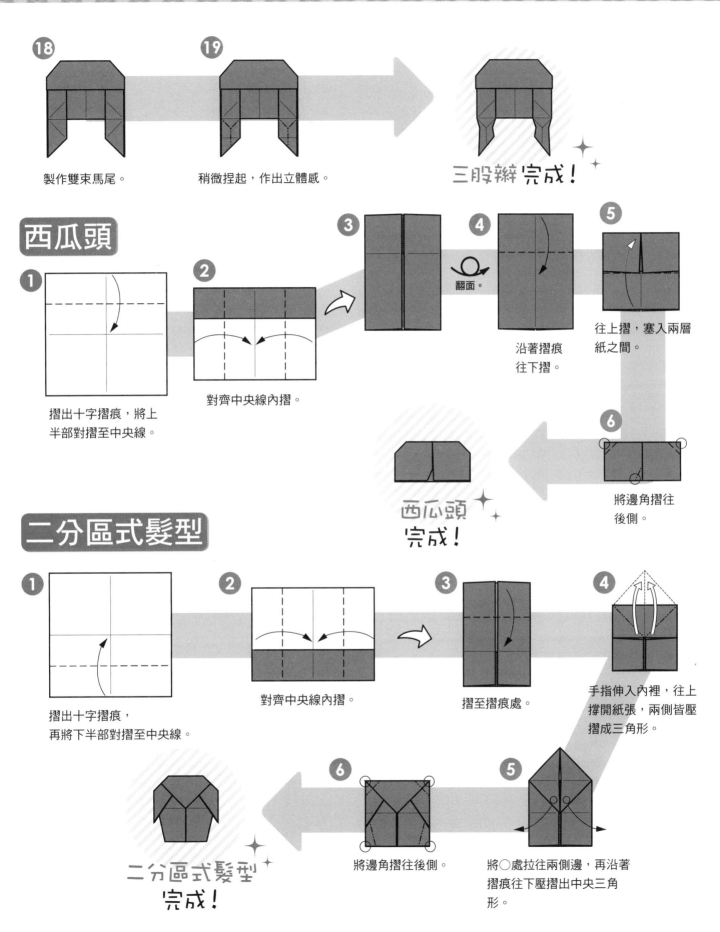

⑱ 製作雙束馬尾。

⑲ 稍微捏起，作出立體感。

三股辮 完成！

西瓜頭

① 摺出十字摺痕，將上半部對摺至中央線。

② 對齊中央線內摺。

③

④ 翻面。 沿著摺痕往下摺。

⑤ 往上摺，塞入兩層紙之間。

⑥ 將邊角摺往後側。

西瓜頭 完成！

二分區式髮型

① 摺出十字摺痕，再將下半部對摺至中央線。

② 對齊中央線內摺。

③ 摺至摺痕處。

④ 手指伸入內裡，往上撐開紙張，兩側皆壓摺成三角形。

⑤ 將○處拉往兩側邊，再沿著摺痕往下壓摺出中央三角形。

⑥ 將邊角摺往後側。

二分區式髮型 完成！

長髮 　接續觀音摺基本型

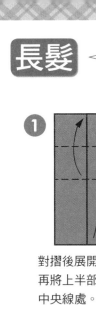

① 對摺後展開還原，再將上半部對摺至中央線處。

② 手指伸入內裡，往上撐開紙張，兩側皆壓摺成三角形。

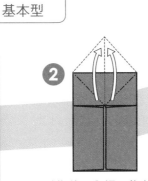

③ 將○處拉往兩側邊，再沿著摺痕往下壓摺出中央三角形。

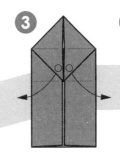

④ 將邊角摺往後側。

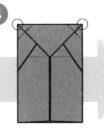

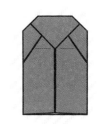

✦ 長髮 完成！

高馬尾 　接續雙船摺基本型⑥

①

② 翻面。 摺往內側。

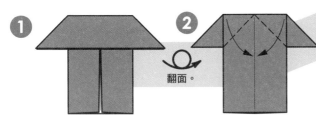

③

④ 翻面。 對摺。

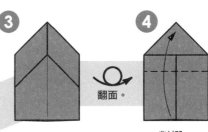

⑤ 左右對齊中央摺痕摺疊，並將連在一起的部分壓摺出三角形。

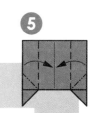

改變方向。

⑥

⑦ 翻面。

⑧ 僅將尖端紙片摺往後側。

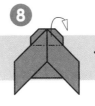

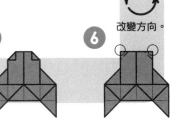

蝴蝶結的作法參見P.48。

✦ 高馬尾 完成！

長髮・中分 　接續雙船摺基本型⑥

①

② 翻面。 摺往內側。

③ 摺往後側。

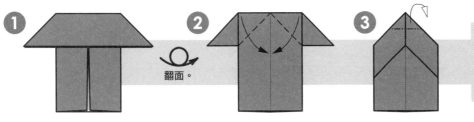

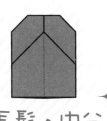

✦ 長髮・中分 完成！

40

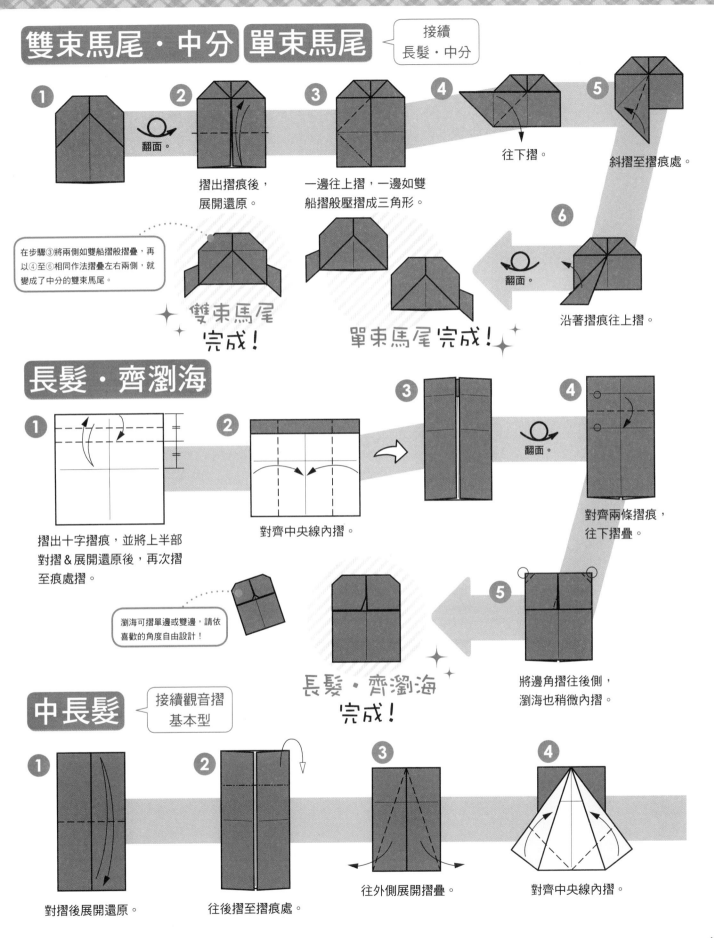

雙束馬尾・中分 / 單束馬尾

接續
長髮・中分

1

2
翻面。

摺出摺痕後，
展開還原。

3
一邊往上摺，一邊如雙
船摺般壓摺成三角形。

4
往下摺。

5
斜摺至摺痕處。

6
翻面。
沿著摺痕往上摺。

在步驟③將兩側如雙船摺般摺疊，再
以④至⑥相同作法摺疊左右兩側，就
變成了中分的雙束馬尾。

**雙束馬尾
完成！**

單束馬尾完成！

長髮・齊瀏海

1
摺出十字摺痕，並將上半部
對摺＆展開還原後，再次摺
至痕處摺。

2
對齊中央線內摺。

3

4
翻面。
對齊兩條摺痕，
往下摺疊。

瀏海可摺單邊或雙邊，請依
喜歡的角度自由設計！

5
將邊角摺往後側，
瀏海也稍微內摺。

**長髮・齊瀏海
完成！**

中長髮

接續觀音摺
基本型

1
對摺後展開還原。

2
往後摺至摺痕處。

3
往外側展開摺疊。

4
對齊中央線內摺。

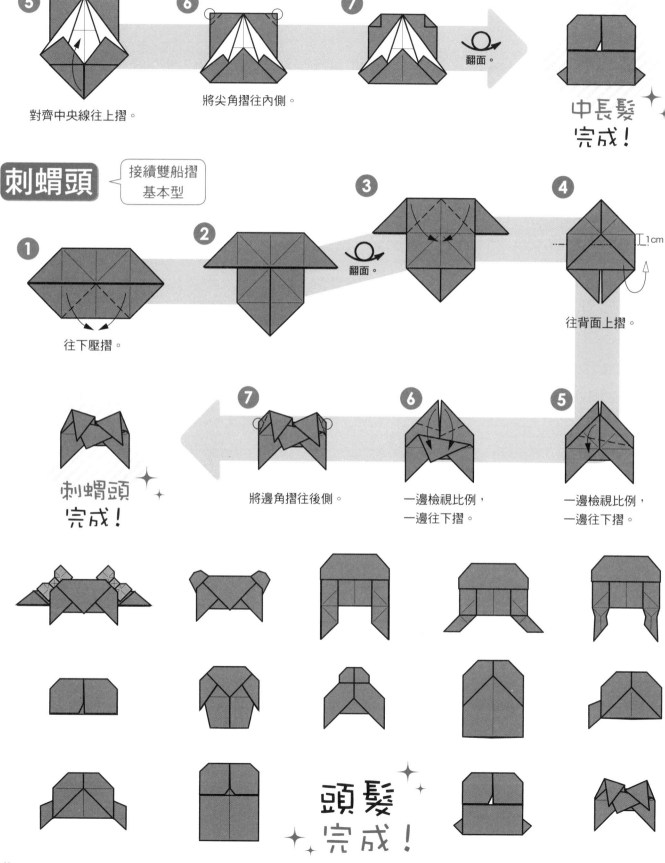

⑤ 對齊中央線往上摺。

⑥ 將尖角摺往內側。

⑦ 翻面。

中長髮
完成！

刺蝟頭 　接續雙船摺
　　　　基本型

① 往下壓摺。

② 翻面。

③

④ 往背面上摺。 1cm

⑤ 一邊檢視比例，
一邊往下摺。

⑥ 一邊檢視比例，
一邊往下摺。

⑦ 將邊角摺往後側。

刺蝟頭
完成！

頭髮
完成！

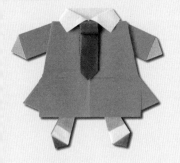

20 西裝制服

▶▶ P.6

🧵 使用色紙
…各1張

領帶的作法參見
P.25。

 上衣
 衣領&腳
 領帶

🔧 使用工具

膠水　簽字筆

上衣 ┤接續觀音摺 基本型├

①
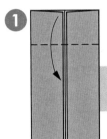
上下對摺&展開還原後,
上半部對摺至中央線處。

②
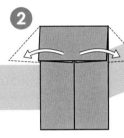
如雙船摺般,自
內側往外拉出&
壓摺成三角形。

③
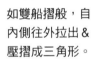
對摺。

④
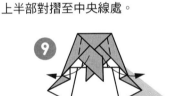
1cm　1cm
如疊合○和○般,
向外展開摺疊。

⑤
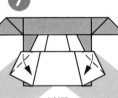
對摺。

⑥
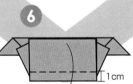
1cm
預留1cm左右,
往下摺。

⑦
斜摺。

⑧

⑨
在極限的位置摺疊
手根部分,往外摺
疊。

⑩
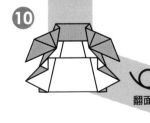

⑪
翻面。
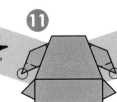
摺疊手的尖端。

⑫
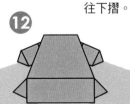
將手往外翻摺出白色面。

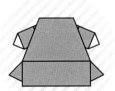

✦ 上衣完成!

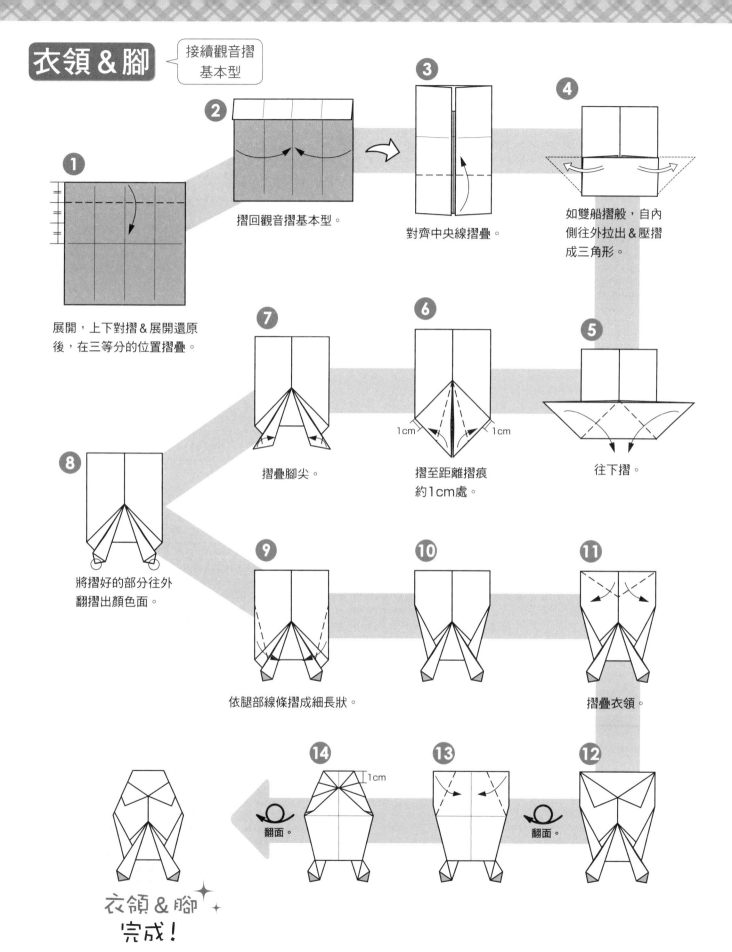

衣領&腳

接續觀音摺基本型

1 展開，上下對摺&展開還原後，在三等分的位置摺疊。

2 摺回觀音摺基本型。

3 對齊中央線摺疊。

4 如雙船摺般，自內側往外拉出&壓摺成三角形。

5 往下摺。

6 摺至距離摺痕約1cm處。

1cm　　1cm

7 摺疊腳尖。

8 將摺好的部分往外翻摺出顏色面。

9 依腿部線條摺成細長狀。

10

11 摺疊衣領。

12 翻面。

13 翻面。

14 1cm

衣領&腳 完成！

改變腳的顏色
接續衣領＆腳步驟⑦

1
將摺好的腳部
往外翻摺出顏色面。

2
往內摺入。

3
接續衣領＆腳步驟⑩
之後的作法進行摺疊。

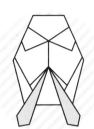
衣領＆腳
完成！

改變衣領的顏色
以顏色面為正面，
摺至衣領＆腳步驟⑦。

1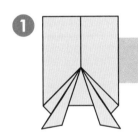
將摺好的腳部
往外翻摺出白色面。

2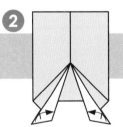
摺疊腳尖，將腳尖往外
翻摺出顏色面。

3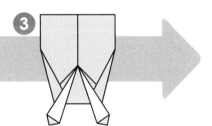
接續衣領＆腳步驟⑩
之後的作法進行摺疊。

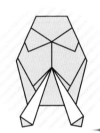
衣領＆腳
完成！

組裝方法

●疊合衣領＆腳
＆上衣。

雙手塗色。

黏貼領帶。
（作法：P.25）

雙腳塗色。

黏貼西裝制服＆腳時，
請參見媽媽的組裝方法。

西裝制服
完成！

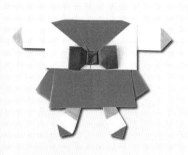

21 水手服

▶▶ P.6

❻ 使用色紙
…各1張

 上衣 裙子&腳 蝴蝶結

摺製上衣時，
以白色面為正面。

❻ 使用工具

膠水　簽字筆

上衣 ｜ 接續觀音摺
基本型

❷

如雙船摺般，自內
側往外拉出&壓摺
成三角形。

❸
對摺。

❹
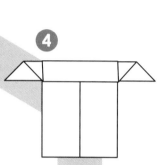

❶

上下對摺&展開還原後，
上半部對摺至中央線處。

翻面。

❼
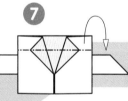
摺往後側。

❻
1.5cm 1.5cm
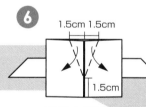
1.5cm
翻摺水手服的
衣領。

❺
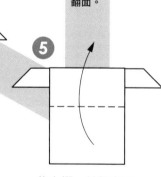
往上摺，並超出下
層頂端約2cm。

❽

將肩膀往後斜摺。

❾
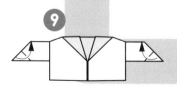
將手的尖端摺成三角形。

❿
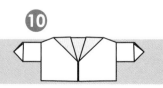
將摺好的部分
往內摺入。

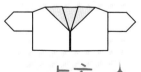
上衣
完成！

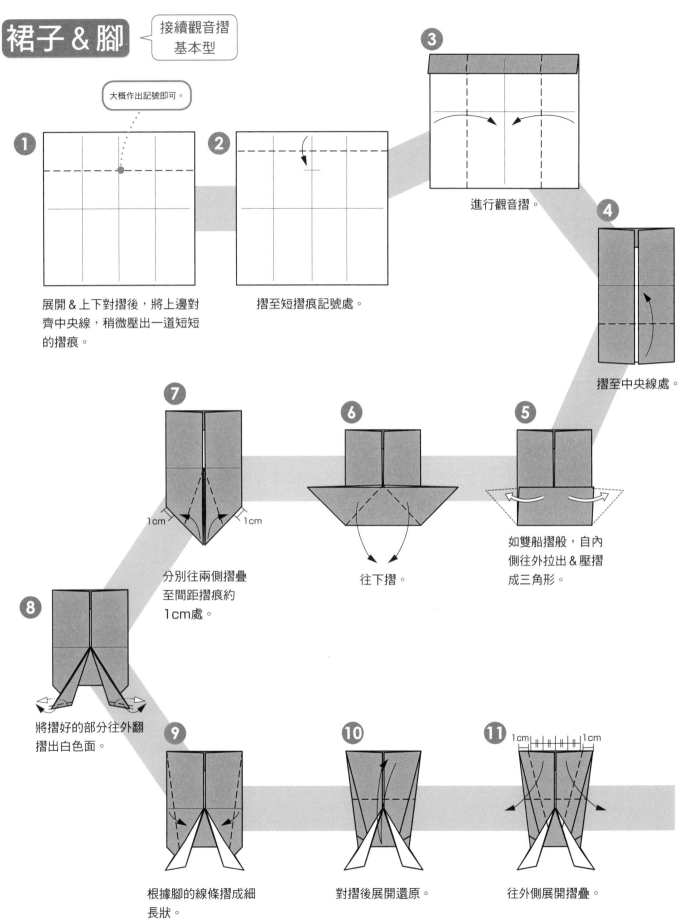

裙子＆腳

接續觀音摺
基本型

大概作出記號即可。

①
展開＆上下對摺後，將上邊對齊中央線，稍微壓出一道短短的摺痕。

②
摺至短摺痕記號處。

③
進行觀音摺。

④
摺至中央線處。

⑤
如雙船摺般，自內側往外拉出＆壓摺成三角形。

⑥
往下摺。

⑦
1cm　1cm
分別往兩側摺疊至間距摺痕約1cm處。

⑧
將摺好的部分往外翻摺出白色面。

⑨
根據腳的線條摺成細長狀。

⑩
對摺後展開還原。

⑪
1cm　1cm
往外側展開摺疊。

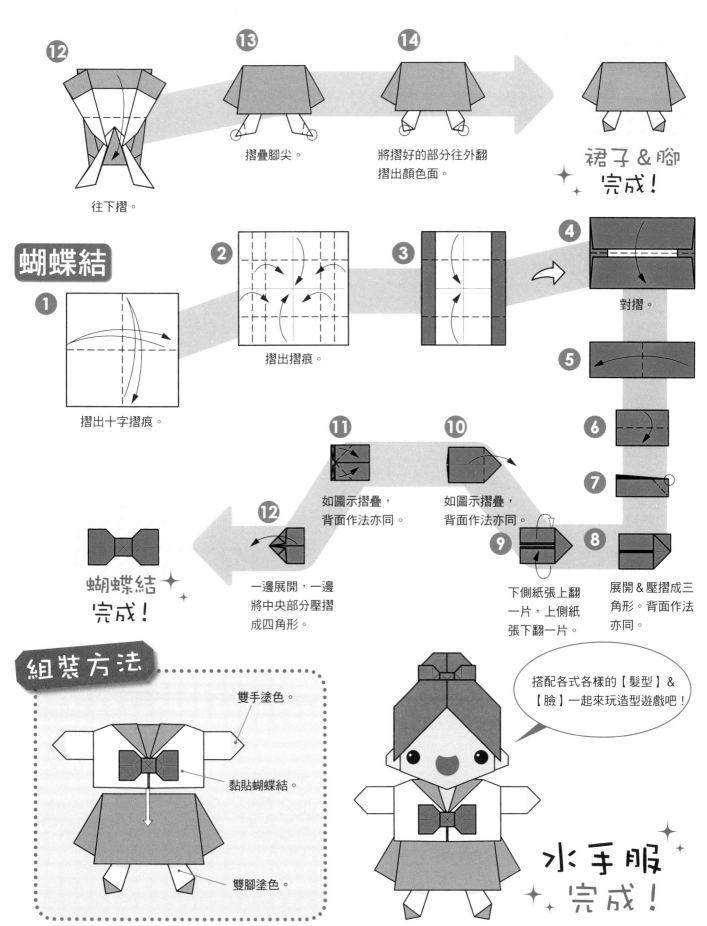

⑫ 往下摺。

⑬ 摺疊腳尖。

⑭ 將摺好的部分往外翻摺出顏色面。

裙子&腳 完成！

蝴蝶結

① 摺出十字摺痕。

② 摺出摺痕。

③

④ 對摺。

⑤

⑥

⑦

⑧ 展開&壓摺成三角形。背面作法亦同。

⑨ 下側紙張上翻一片，上側紙張下翻一片。

⑩ 如圖示摺疊，背面作法亦同。

⑪ 如圖示摺疊，背面作法亦同。

⑫ 一邊展開，一邊將中央部分壓摺成四角形。

蝴蝶結 完成！

組裝方法

雙手塗色。

黏貼蝴蝶結。

雙腳塗色。

搭配各式各樣的【髮型】&【臉】一起來玩造型遊戲吧！

水手服 完成！

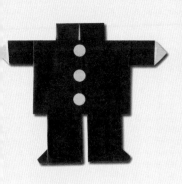

23 立領制服

▸▸ P.6

● 使用色紙
　…各1張

服裝參見P.24
【爸爸】的襯衫
& 褲子。

 上衣　　 立領　　 褲子

● 使用工具

膠水　　簽字筆

立領

①

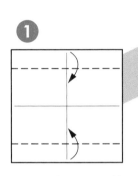

摺出十字摺痕後，在三等分
的位置摺疊。

②

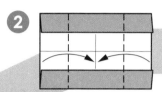

對齊中央摺痕，
進行觀音摺。

③

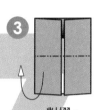

對摺。

立領
完成！

組裝方法

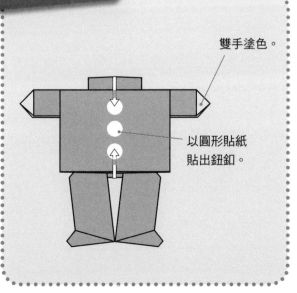

雙手塗色。

以圓形貼紙
貼出鈕釦。

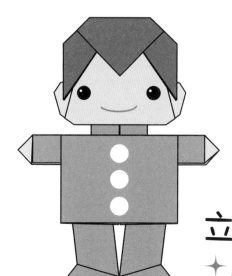

立領制服
完成！

49

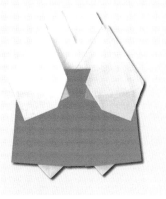

30 巫女

◐ 使用色紙
…各1張

上衣	袴
（白）	（紅）

◐ 使用工具

膠水　　簽字筆

上衣

● 以有圖案或顏色的紙張製作上衣時 ●

步驟❷起，
作法相同。
（但不製作手）

顏色面朝上，上邊稍微摺疊後對摺。

❶
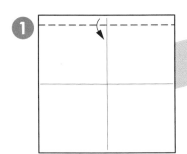

摺出十字摺痕後，
稍微摺疊上方部分。

❷
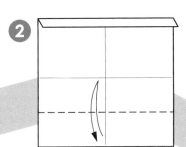

下半部對摺至中央
線，再展開還原。

↻
翻面。

❸
1cm 1cm
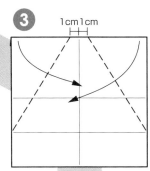

❹
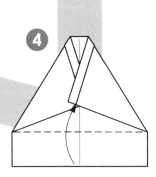

❺
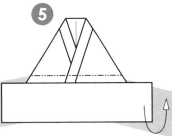

根據衣領的摺疊位置，
摺往後側。

❻
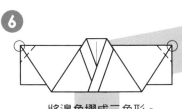

將邊角摺成三角形。

❽
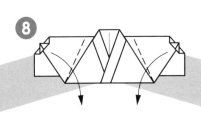

❼
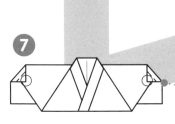

將邊角回摺至稍微超出
摺線一點的程度。

以有圖案或顏色的紙張製作上衣時不摺。

上衣 **完成！**

袴 接續觀音摺 基本型

① 展開觀音摺基本型。

② 在各摺痕之間 摺出對半的摺痕。

③ 使所有摺痕皆為山摺。

④ 對齊○和△的山摺線， 分別進行摺疊。

⑤

⑥ 將箭頭部分往下拉出， 壓摺成三角形。

⑦

⑧ 翻面。 從中間線略上的位置， 往下摺疊。

⑨ 稍微往左右側 拉開褲褶。

⑩ 稍微摺疊腰的 部分。

袴完成！

組裝方法

想一想該如何搭配 【蝴蝶結】＆髮型＆臉吧！

巫女 完成！

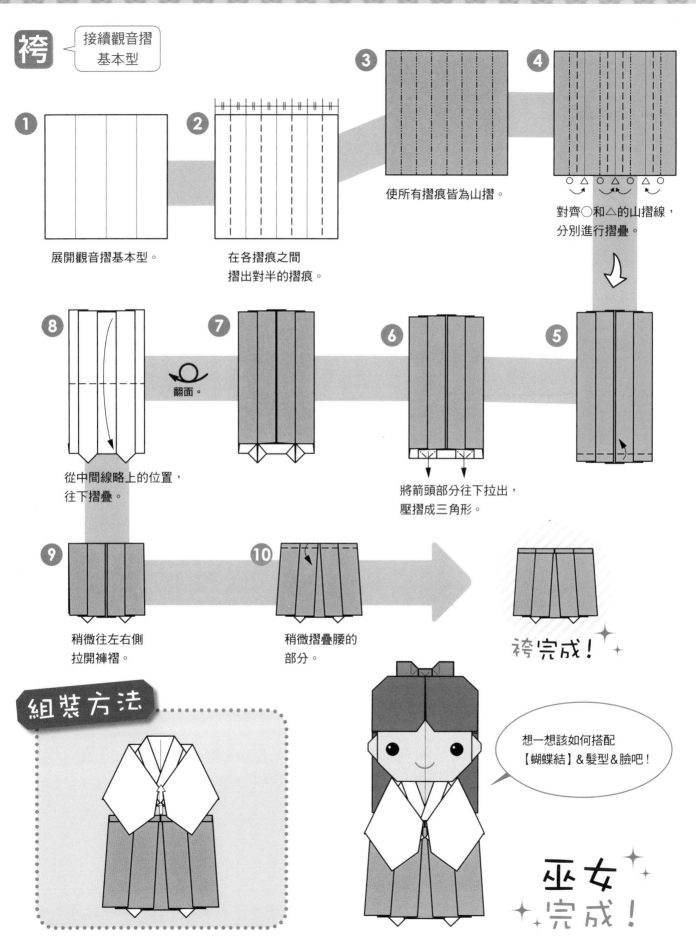

31・32 布偶裝

使用色紙 …各1張		使用工具	
貓熊（頭）	貓熊（身體）	膠水	簽字筆
兔子（頭）	兔子（身體）		

貓熊（頭）

接續觀音摺
基本型

①

展開&上下對摺後，將下半
部對摺至中央線處。

②

翻面。

③
摺至摺痕處。

④
摺至摺痕處後，
展開還原。

⑤
摺至摺痕處。

⑥
將邊角摺成三角形。

⑦
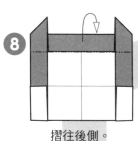
抓住下方摺角，
往上拉出。

⑧
摺往後側。

⑨
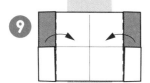
摺往內側。

⑫
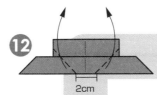
2cm
保留約2cm的間隔，
左右往上斜摺。
翻面。

⑬
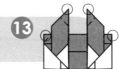
摺疊耳朵&頭的邊角。

⑩
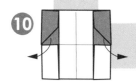
拉向外側，展開&
進行壓摺。

⑪
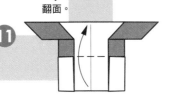
對摺。

⑭
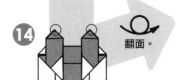
稍微壓摺耳朵尖端。
翻面。

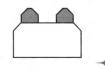
貓熊・頭
完成！

52

貓熊（身體）

接續觀音摺
基本型

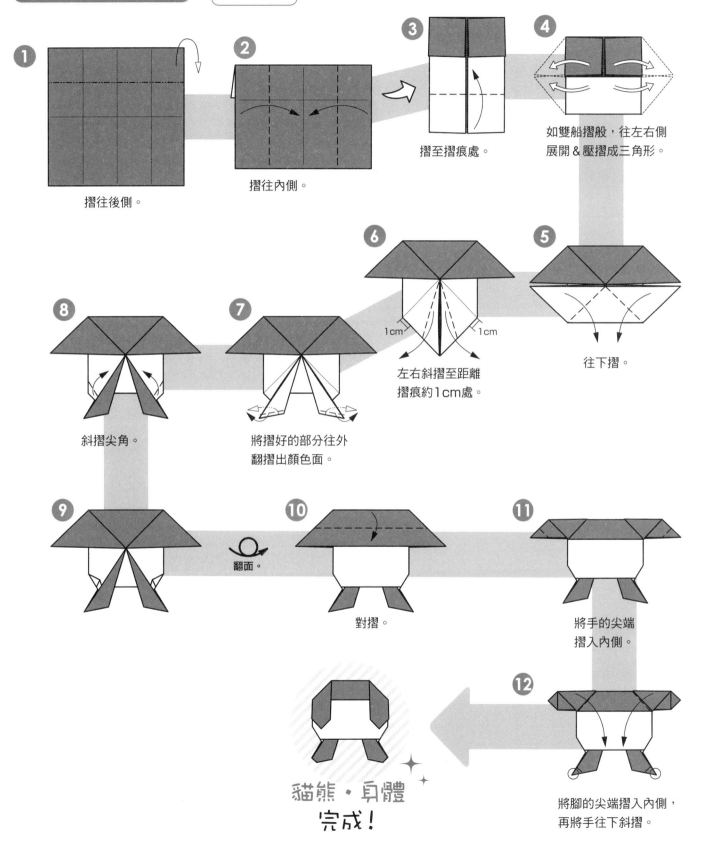

① 摺往後側。

② 摺往內側。

③ 摺至摺痕處。

④ 如雙船摺般，往左右側
展開＆壓摺成三角形。

⑤ 往下摺。

⑥ 1cm　1cm
左右斜摺至距離
摺痕約1cm處。

⑦ 將摺好的部分往外
翻摺出顏色面。

⑧ 斜摺尖角。

⑨

⑩ 翻面。
對摺。

⑪ 將手的尖端
摺入內側。

⑫ 將腳的尖端摺入內側，
再將手往下斜摺。

貓熊・身體
完成！

組裝方法參見P.55。

兔子（頭）展開觀音摺基本型，從摺出摺痕開始。

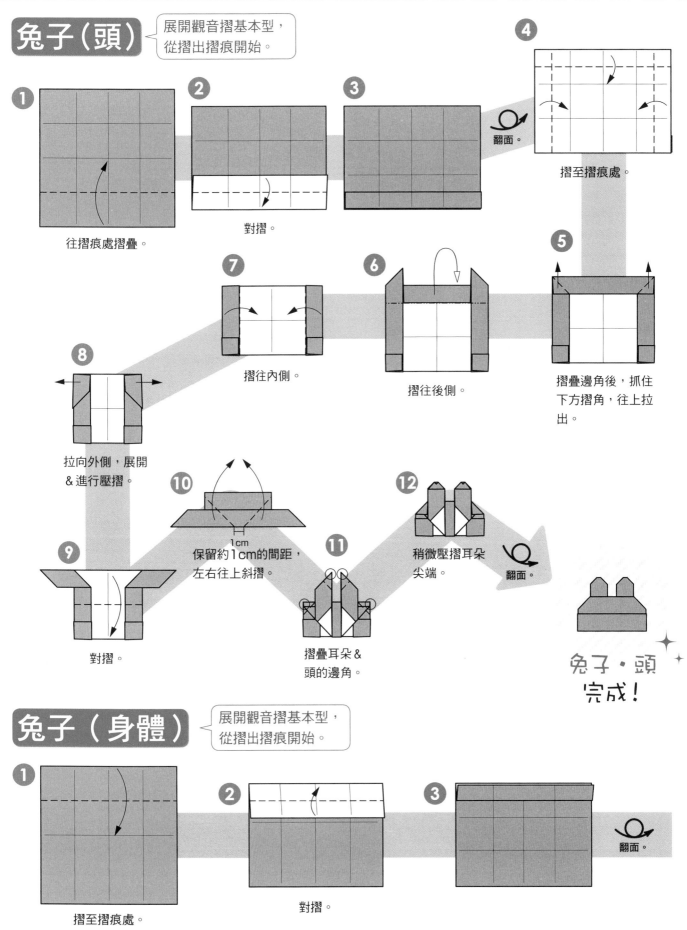

① 往摺痕處摺疊。

② 對摺。

③

④ 摺至摺痕處。
翻面。

⑤ 摺疊邊角後，抓住下方摺角，往上拉出。

⑥ 摺往後側。

⑦ 摺往內側。

⑧ 拉向外側，展開＆進行壓摺。

⑨ 對摺。

⑩ 1cm 保留約1cm的間距，左右往上斜摺。

⑪ 摺疊耳朵＆頭的邊角。

⑫ 稍微壓摺耳朵尖端。
翻面。

兔子‧頭 完成！

兔子（身體）展開觀音摺基本型，從摺出摺痕開始。

① 摺至摺痕處。

② 對摺。

③ 翻面。

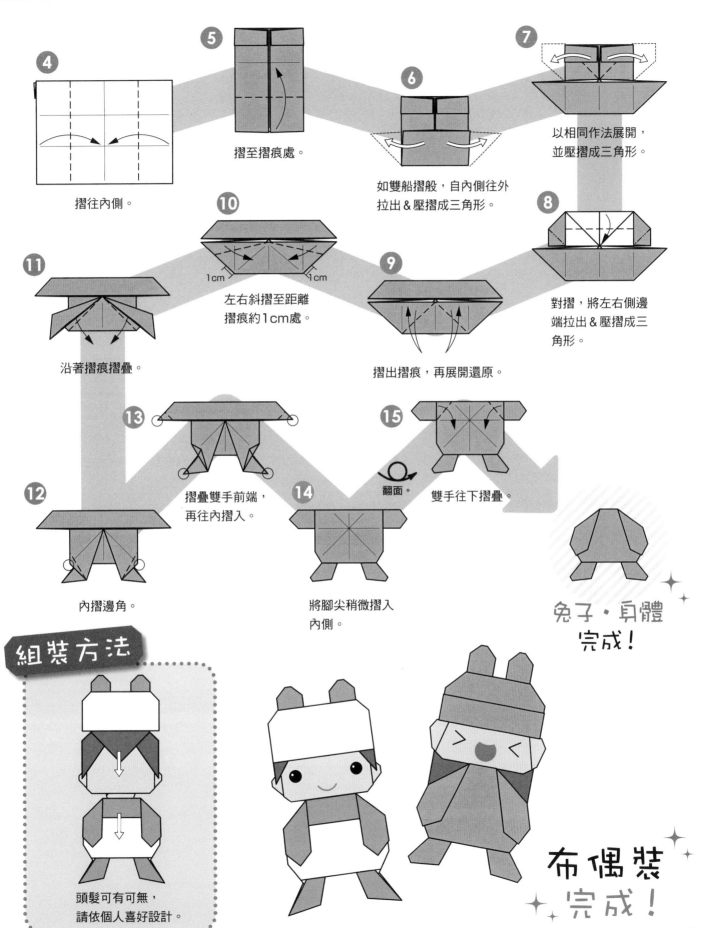

④ 摺往內側。

⑤ 摺至摺痕處。

⑥ 如雙船摺般，自內側往外
拉出＆壓摺成三角形。

⑦ 以相同作法展開，
並壓摺成三角形。

⑧ 對摺，將左右側邊
端拉出＆壓摺成三
角形。

⑨ 摺出摺痕，再展開還原。

⑩ 左右斜摺至距離
摺痕約1cm處。

1cm 1cm

⑪ 沿著摺痕摺疊。

⑫ 內摺邊角。

⑬ 摺疊雙手前端，
再往內摺入。

⑭ 將腳尖稍微摺入
內側。

翻面。

⑮ 雙手往下摺疊。

兔子・身體
完成！

組裝方法

頭髮可有可無，
請依個人喜好設計。

布偶裝
完成！

▶▶ P.8

33・36 帽子

◎ 使用色紙
…各1張

各種帽子

◎ 使用工具

膠水　簽字筆

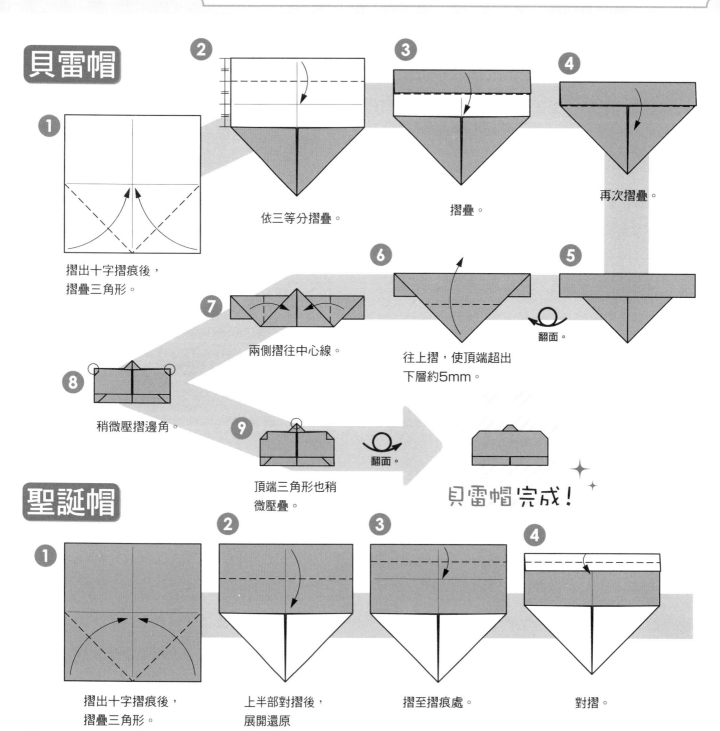

貝雷帽

① 摺出十字摺痕後，摺疊三角形。

② 依三等分摺疊。

③ 摺疊。

④ 再次摺疊。

⑤ 翻面。

⑥ 往上摺，使頂端超出下層約5mm。

⑦ 兩側摺往中心線。

⑧ 稍微壓摺邊角。

⑨ 頂端三角形也稍微壓疊。

翻面。

貝雷帽 完成！

聖誕帽

① 摺出十字摺痕後，摺疊三角形。

② 上半部對摺後，展開還原

③ 摺至摺痕處。

④ 對摺。

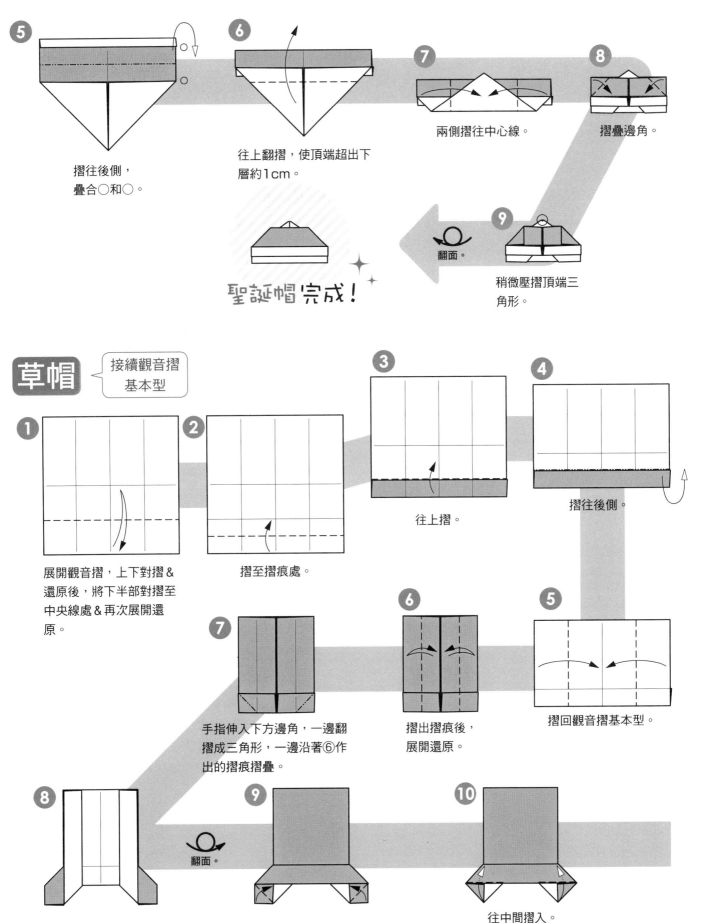

⑤ 摺往後側，
疊合○和○。

⑥ 往上翻摺，使頂端超出下層約1cm。

⑦ 兩側摺往中心線。

⑧ 摺疊邊角。

⑨ 稍微壓摺頂端三角形。

翻面。

聖誕帽 完成！

草帽 接續觀音摺基本型

① 展開觀音摺，上下對摺＆還原後，將下半部對摺至中央線處＆再次展開還原。

② 摺至摺痕處。

③ 往上摺。

④ 摺往後側。

⑤ 摺回觀音摺基本型。

⑥ 摺出摺痕後，展開還原。

⑦ 手指伸入下方邊角，一邊翻摺成三角形，一邊沿著⑥作出的摺痕摺疊。

⑧ 翻面。

⑨

⑩ 往中間摺入。

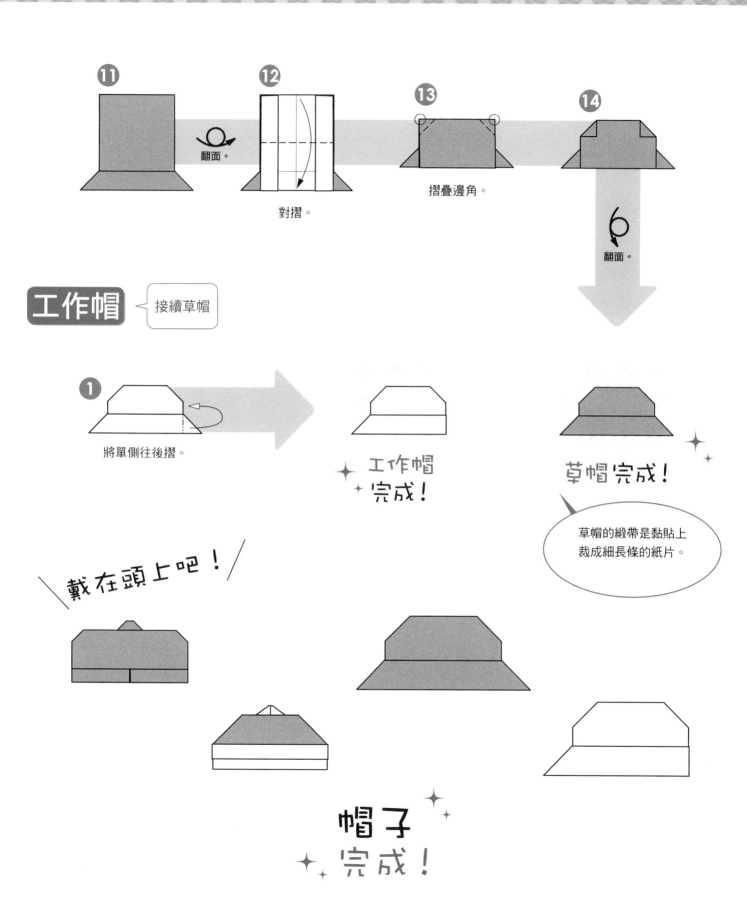

⑪

⑫

翻面。

對摺。

⑬

⑭

摺疊邊角。

翻面。

工作帽 接續草帽

❶

將單側往後摺。

工作帽
完成！

草帽完成！

草帽的緞帶是黏貼上
裁成細長條的紙片。

戴在頭上吧！

帽子
完成！

使用色紙
…各1張

臉　　　身體

使用工具

膠水　　簽字筆

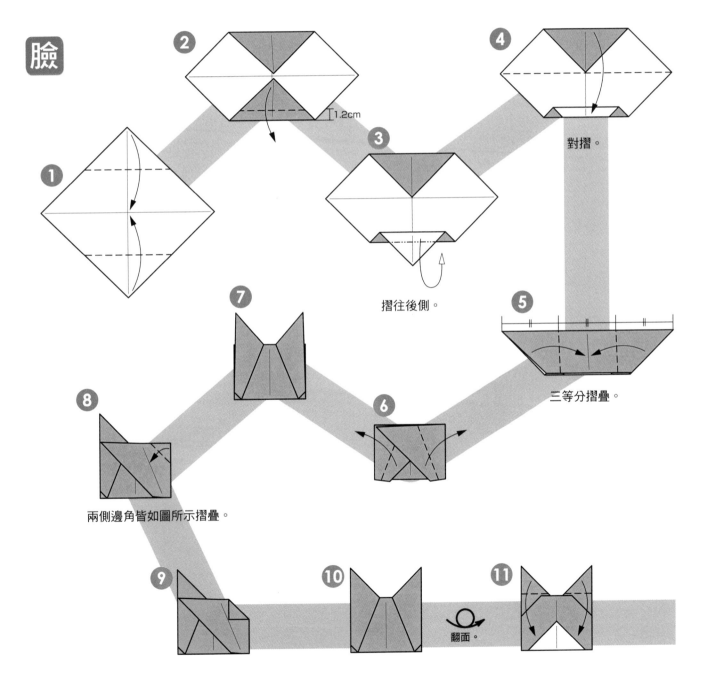

臉

1.2cm

對摺。

摺往後側。

三等分摺疊。

兩側邊角皆如圖所示摺疊。

翻面。

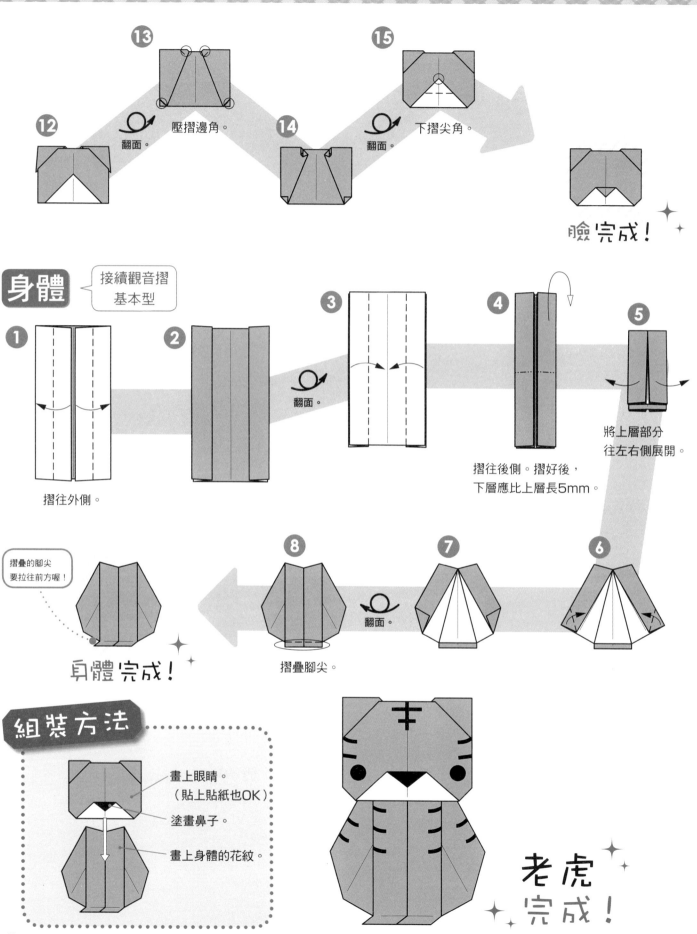

⑬ 壓摺邊角。

翻面。

⑫

⑭ 翻面。

⑮ 下摺尖角。

臉完成！

身體 接續觀音摺基本型

① 摺往外側。

②

③ 翻面。

④ 摺往後側。摺好後，下層應比上層長5mm。

⑤ 將上層部分往左右側展開。

⑥

⑦ 翻面。

⑧ 摺疊腳尖。

身體完成！

摺疊的腳尖要拉往前方喔！

組裝方法

畫上眼睛。（貼上貼紙也OK）

塗畫鼻子。

畫上身體的花紋。

老虎完成！

60

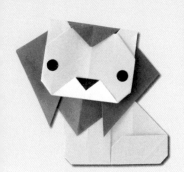

38 獅子

▶▶ P.9

使用色紙
…各1張

臉作法同老虎
（P.59）。

 臉　　 鬃毛　　 身體

使用工具

 膠水　　 簽字筆

鬃毛

① 摺出摺痕後，展開還原。

② 斜摺。 2cm 2cm

③ 往下摺。 2cm

 鬃毛完成！

身體

① 摺至摺痕處。

② 摺往後側。

③ 摺疊三角形。

④ 摺疊三角形。

⑤ 展開三角形，壓摺成四角形。

⑥ 往後摺至摺痕處。

⑦ 將邊角往後壓摺。

 身體完成！

組裝方法

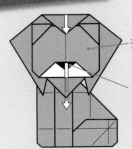

畫上眼睛。
（貼上貼紙也OK）

塗畫鼻子。

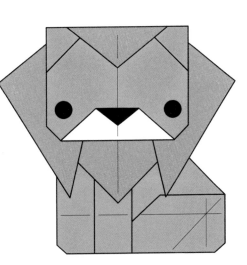 獅子完成！

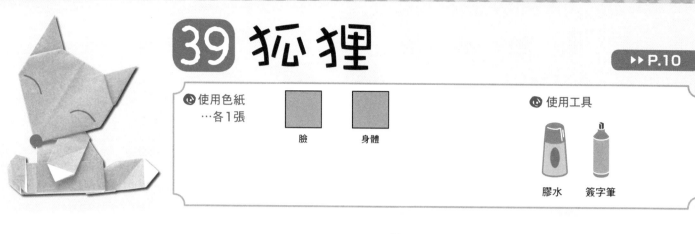

39 狐狸

▶▶ P.10

◎ 使用色紙
…各1張

臉　　身體

◎ 使用工具

膠水　簽字筆

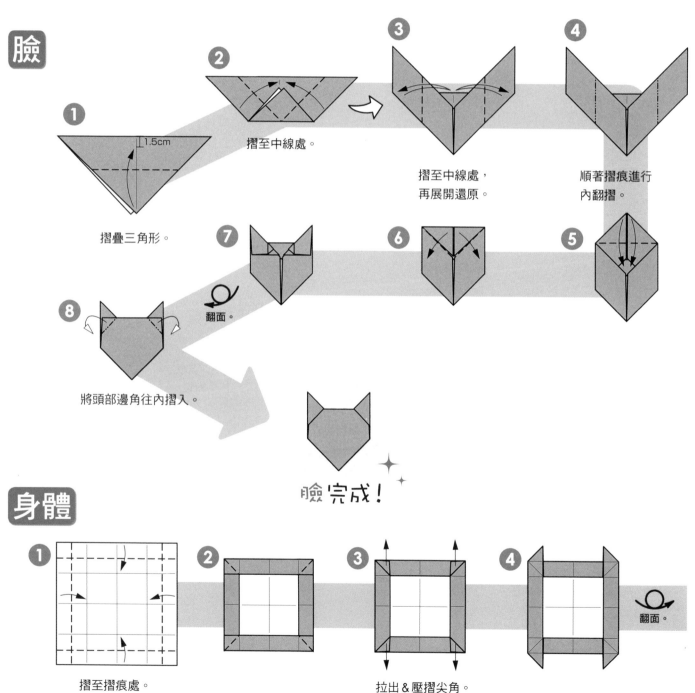

臉

① 摺疊三角形。

1.5cm

② 摺至中線處。

③ 摺至中線處，再展開還原。

④ 順著摺痕進行內翻摺。

⑤

⑥

⑦ 翻面。

⑧ 將頭部邊角往內摺入。

臉 完成！

身體

① 摺至摺痕處。

②

③ 拉出 & 壓摺尖角。

④ 翻面。

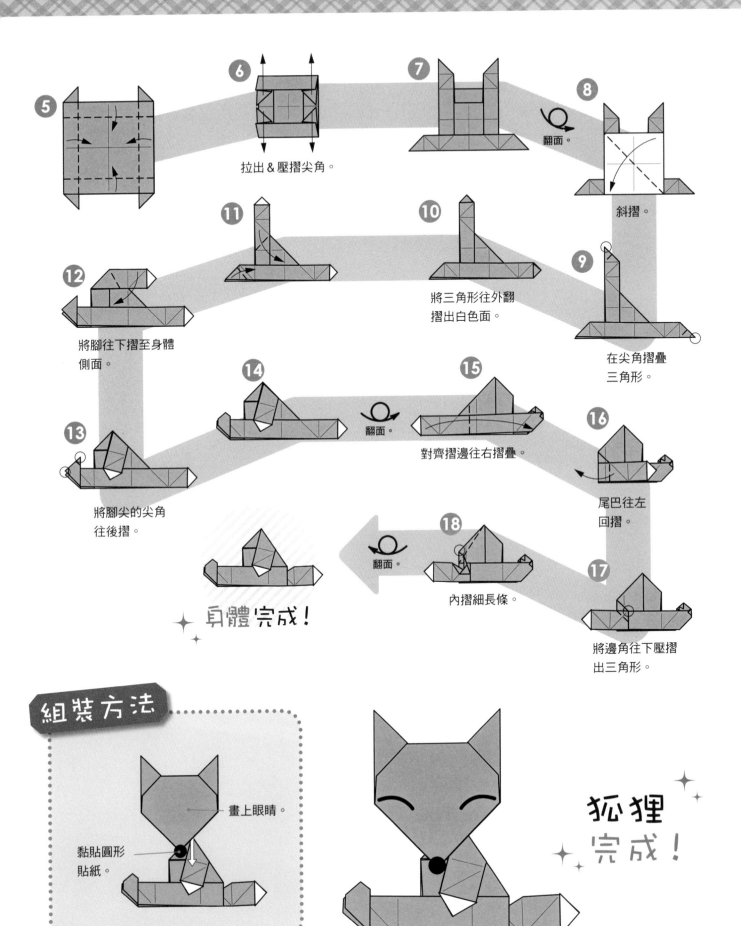

⑤

⑥ 拉出＆壓摺尖角。

⑦

⑧ 翻面。 斜摺。

⑨ 在尖角摺疊
三角形。

⑩ 將三角形往外翻
摺出白色面。

⑪

⑫ 將腳往下摺至身體
側面。

⑬ 將腳尖的尖角
往後摺。

⑭

⑮ 翻面。 對齊摺邊往右摺疊。

⑯ 尾巴往左
回摺。

⑰ 將邊角往下壓摺
出三角形。

⑱ 翻面。 內摺細長條。

身體完成！

組裝方法

畫上眼睛。

黏貼圓形
貼紙。

狐狸
完成！

40 松鼠

使用色紙 …各1張

臉　　　身體　　　尾巴

使用工具

膠水　　簽字筆

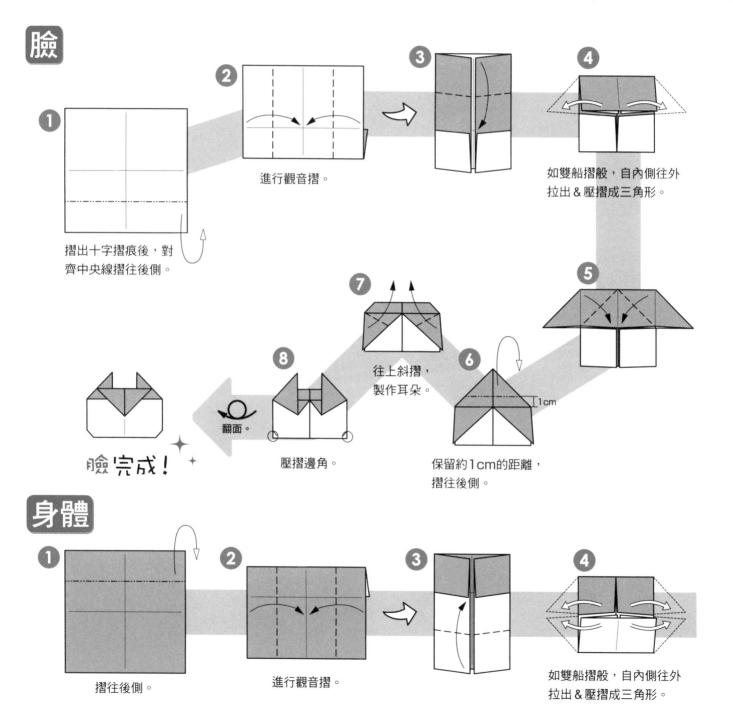

臉

1. 摺出十字摺痕後，對齊中央線摺往後側。

2. 進行觀音摺。

3.

4. 如雙船摺般，自內側往外拉出＆壓摺成三角形。

5.

6. 保留約1cm的距離，摺往後側。

7. 往上斜摺，製作耳朵。

8. 壓摺邊角。

翻面。

臉完成！

身體

1. 摺往後側。

2. 進行觀音摺。

3.

4. 如雙船摺般，自內側往外拉出＆壓摺成三角形。

64

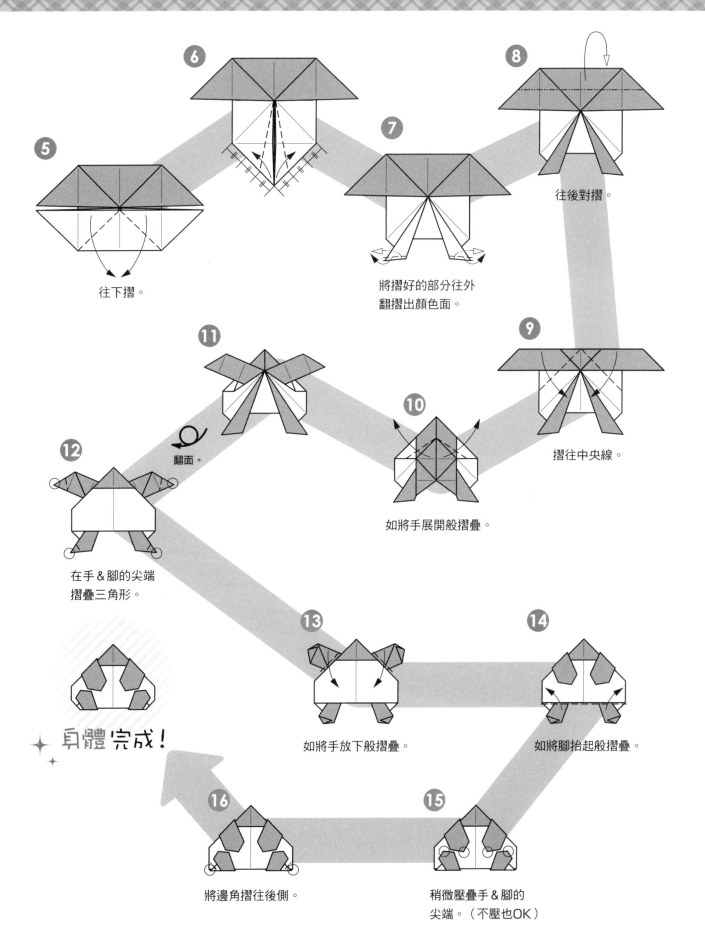

5 往下摺。

6

7 將摺好的部分往外翻摺出顏色面。

8 往後對摺。

9 摺往中央線。

10 如將手展開般摺疊。

11

12 在手&腳的尖端摺疊三角形。

翻面。

13 如將手放下般摺疊。

14 如將腳抬起般摺疊。

15 稍微壓疊手&腳的尖端。（不壓也OK）

16 將邊角摺往後側。

身體 完成！

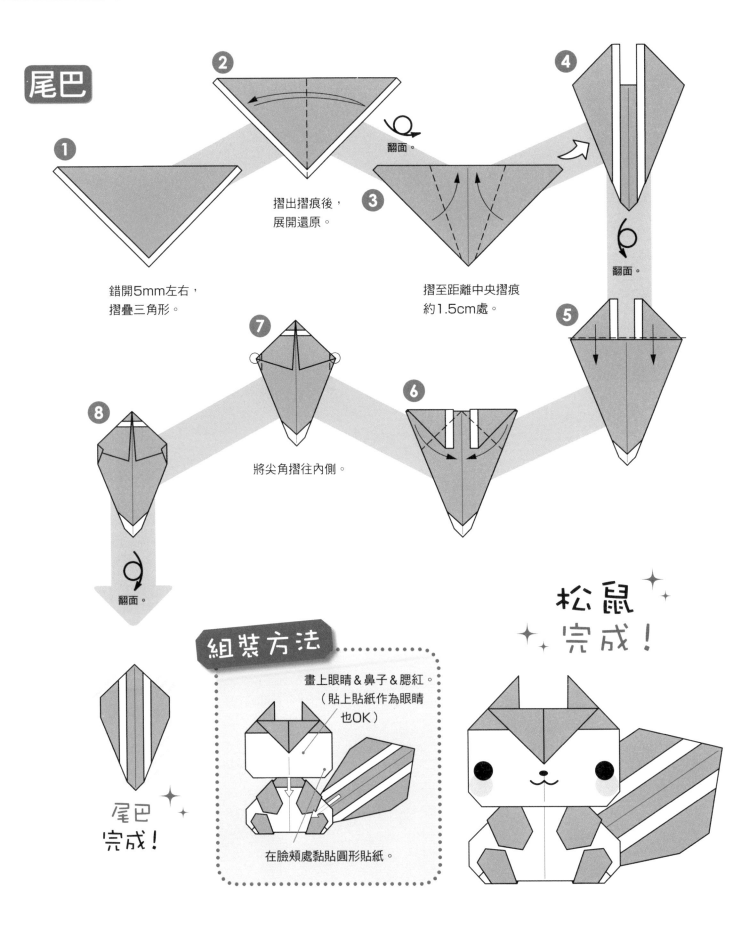

尾巴

① 錯開5mm左右，摺疊三角形。

② 摺出摺痕後，展開還原。

翻面。

③ 摺至距離中央摺痕約1.5cm處。

④

翻面。

⑤

⑥

⑦ 將尖角摺往內側。

⑧

翻面。

尾巴完成！

組裝方法

畫上眼睛＆鼻子＆腮紅。
（貼上貼紙作為眼睛也OK）

在臉頰處黏貼圓形貼紙。

松鼠完成！

41·42 小黑貓·黑貓

🔹 使用色紙
…各1張

貓臉作法相同。
蝴蝶結的作法
參見P.48。

臉
幼貓（身體）
成貓（身體）

蝴蝶結

🔹 使用工具

膠水　簽字筆

▶▶ P.11

臉

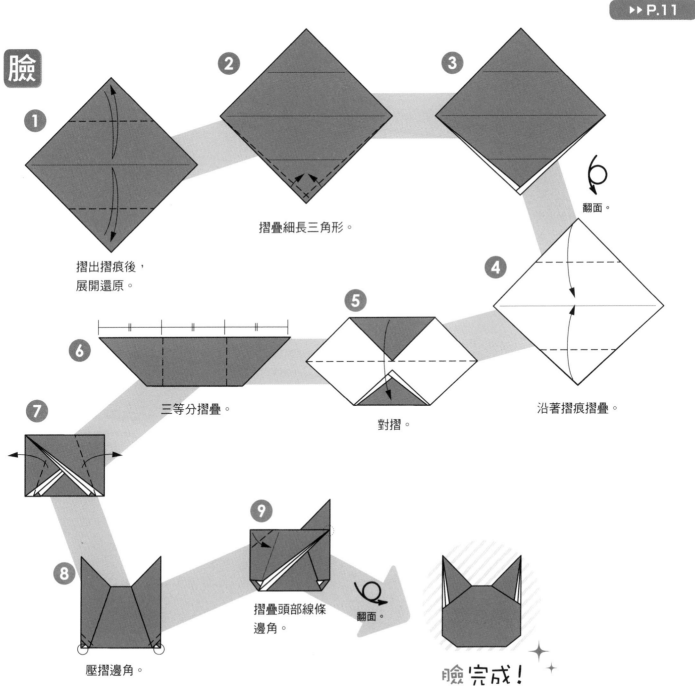

1 摺出摺痕後，
展開還原。

2 摺疊細長三角形。

3

6 翻面。

4 沿著摺痕摺疊。

5 對摺。

6 三等分摺疊。

7

8 壓摺邊角。

9 摺疊頭部線條
邊角。

翻面。

臉 完成！

小黑貓（身體）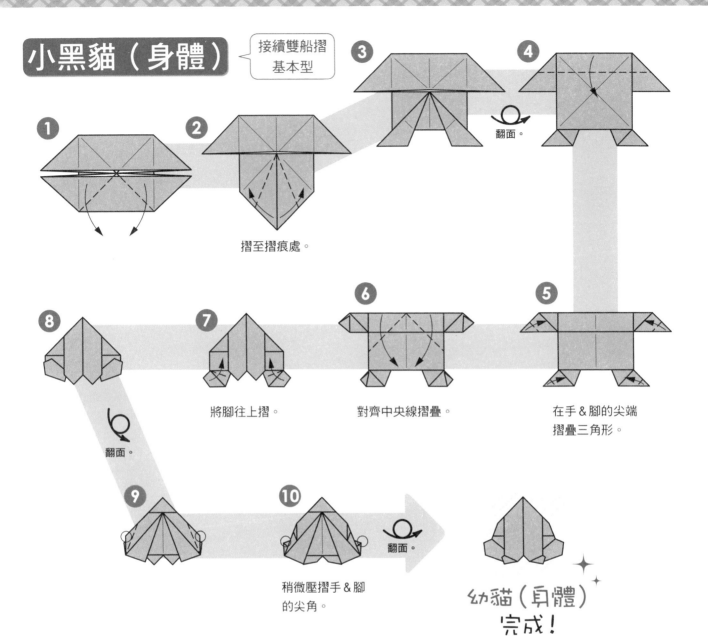

接續雙船摺
基本型

① ② 摺至摺痕處。

③ ④ 翻面。

⑤ 在手&腳的尖端摺疊三角形。

⑥ 對齊中央線摺疊。

⑦ 將腳往上摺。

⑧ 翻面。

⑨ ⑩ 稍微壓摺手&腳的尖角。 翻面。

幼貓（身體）完成！

黑貓（身體）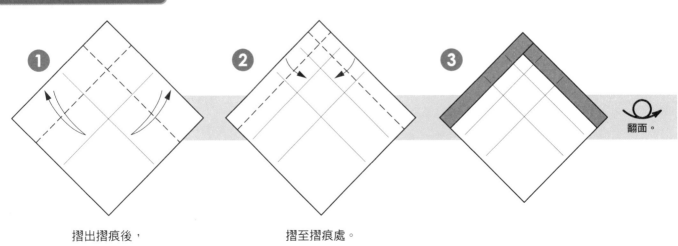

① 摺出摺痕後，展開還原。

② 摺至摺痕處。

③ 翻面。

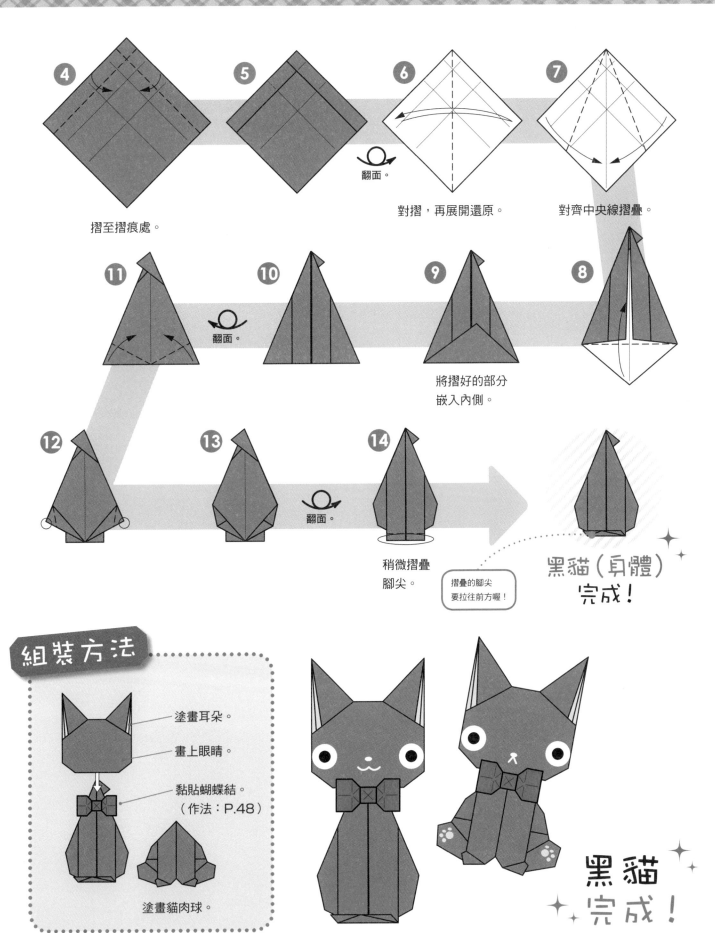

④ 摺至摺痕處。

⑤

⑥ 翻面。 對摺，再展開還原。

⑦ 對齊中央線摺疊。

⑪

⑩ 翻面。

⑨ 將摺好的部分嵌入內側。

⑧

⑫

⑬ 翻面。

⑭ 稍微摺疊腳尖。

摺疊的腳尖要拉往前方喔！

黑貓（身體）完成！

組裝方法

塗畫耳朵。

畫上眼睛。

黏貼蝴蝶結。（作法：P.48）

塗畫貓肉球。

黑貓完成！

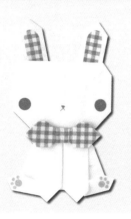

40 白兔

▶▶ P.11

使用色紙
…各1張

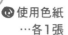 臉　　 身體　　 蝴蝶結

身體作法同P.68
小黑貓。
並以小黑貓相同方法
進行組裝。

使用工具

 膠水　　 簽字筆

臉　接續觀音摺基本型

①
摺出摺痕後，
展開還原。

② 摺至摺痕處。

③ 翻面。

④

⑤ 拉出＆壓摺尖角

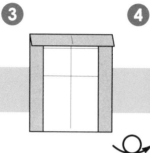
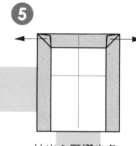

⑨

⑧ 如將手向外展開般，
往外拉開＆壓摺。

⑦ 摺往內側。

⑥ 摺往後側。

⑩ 往上斜摺。

⑪ 對齊上方摺邊
往上摺疊。

⑮ 再次壓摺耳朵尖端。

⑯ 翻面。

⑭ 在耳朵尖端摺疊三角形。

⑫ 將上摺的部分嵌入裡側。

⑬ 壓摺邊角。

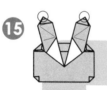
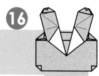

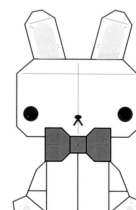

臉完成！

白兔完成！

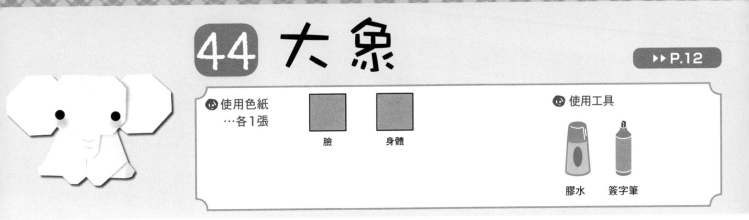

▶▶ P.12

使用色紙
…各1張

臉　　　身體

使用工具

膠水　　簽字筆

臉

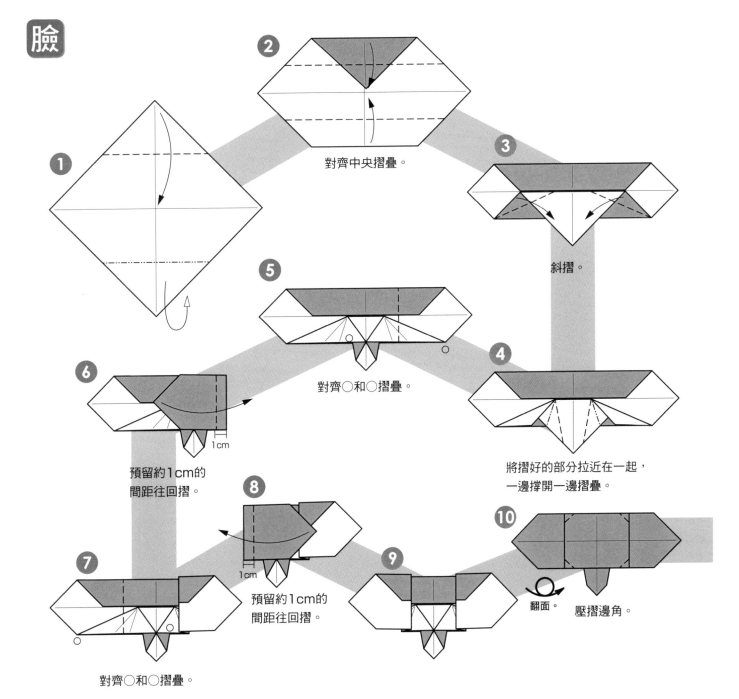

1

2 對齊中央摺疊。

3 斜摺。

4 將摺好的部分拉近在一起，一邊撐開一邊摺疊。

5 對齊○和○摺疊。

6 預留約1cm的間距往回摺。 1cm

7 對齊○和○摺疊。

8 預留約1cm的間距往回摺。 1cm

9 翻面。

10 壓摺邊角。

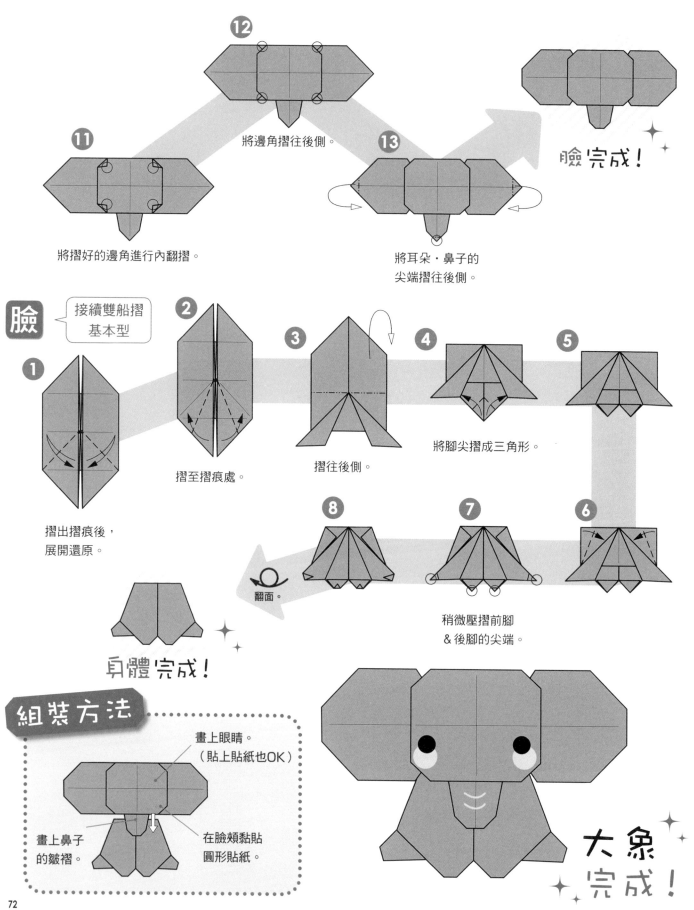

⑫
將邊角摺往後側。

⑪
將摺好的邊角進行內翻摺。

⑬
將耳朵‧鼻子的
尖端摺往後側。

臉 完成！

臉 接續雙船摺
基本型

① 摺出摺痕後，
展開還原。

② 摺至摺痕處。

③ 摺往後側。

④ 將腳尖摺成三角形。

⑤

⑥

⑦ 稍微壓摺前腳
＆後腳的尖端。

⑧ 翻面。

身體 完成！

組裝方法

畫上眼睛。
（貼上貼紙也OK）

畫上鼻子
的皺褶。

在臉頰黏貼
圓形貼紙。

大象
完成！

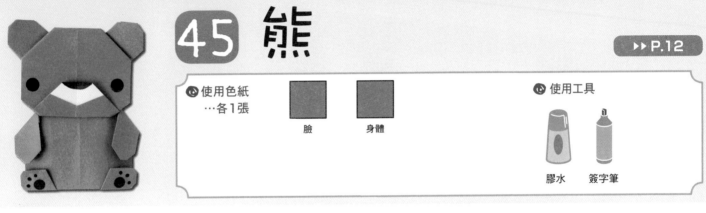

◎ 使用色紙
…各1張

臉　　　身體

◎ 使用工具

膠水　　簽字筆

臉

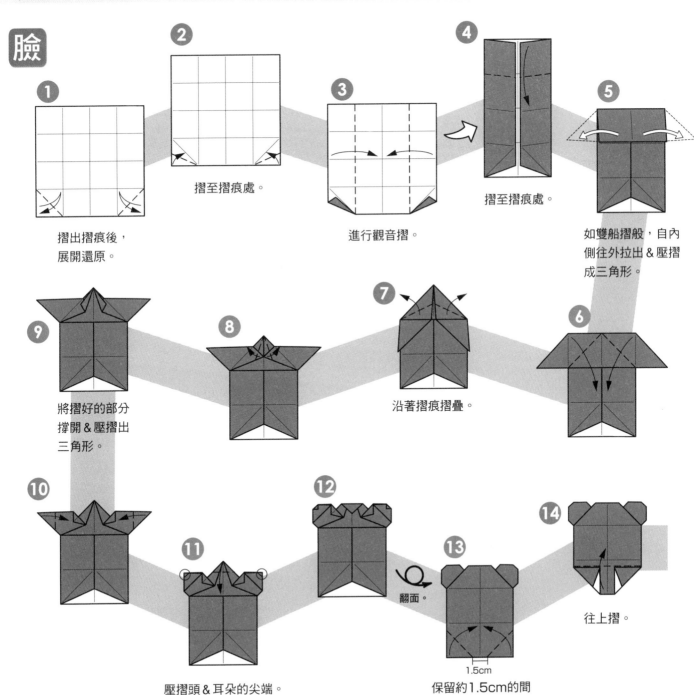

① 摺出摺痕後，展開還原。

② 摺至摺痕處。

③ 進行觀音摺。

④ 摺至摺痕處。

⑤ 如雙船摺般，自內側往外拉出＆壓摺成三角形。

⑥

⑦ 沿著摺痕摺疊。

⑧

⑨ 將摺好的部分撐開＆壓摺出三角形。

⑩

⑪ 壓摺頭＆耳朵的尖端。

⑫

⑬ 翻面。保留約1.5cm的間隔，摺疊三角形。

1.5cm

⑭ 往上摺。

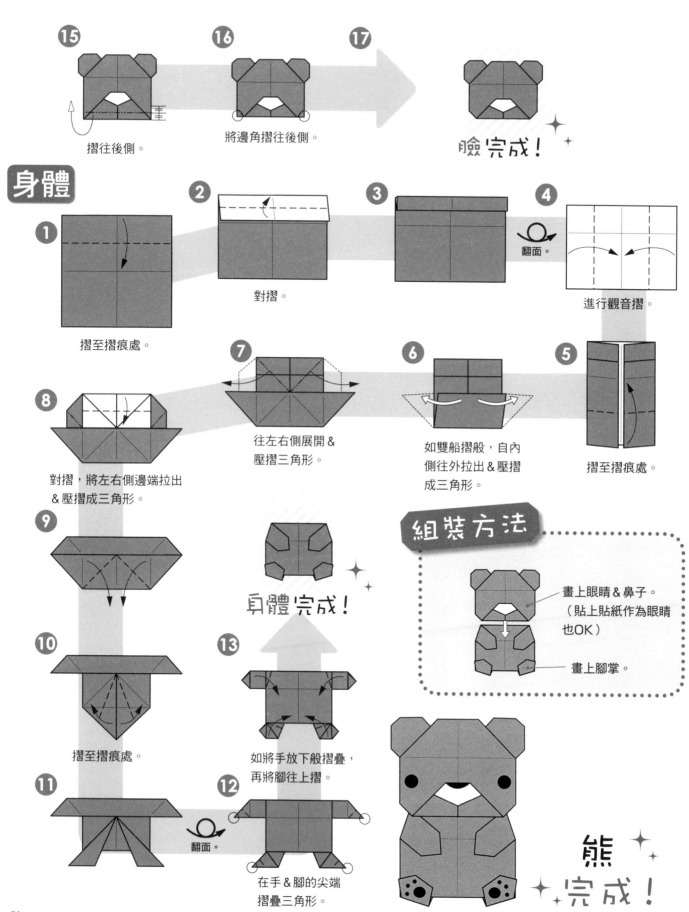

⑮ 摺往後側。

⑯ 將邊角摺往後側。

⑰ 臉 完成！

身體

① 摺至摺痕處。

② 對摺。

③ 翻面。

④ 進行觀音摺。

⑤ 摺至摺痕處。

⑥ 如雙船摺般，自內側往外拉出＆壓摺成三角形。

⑦ 往左右側展開＆壓摺三角形。

⑧ 對摺，將左右側邊端拉出＆壓摺成三角形。

⑨

⑩ 摺至摺痕處。

⑪

⑫ 翻面。 在手＆腳的尖端摺疊三角形。

⑬ 如將手放下般摺疊，再將腳往上摺。

身體 完成！

組裝方法

畫上眼睛＆鼻子。
（貼上貼紙作為眼睛也OK）

畫上腳掌。

熊 完成！

74

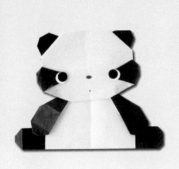

貓熊

▶▶ P.13

使用色紙
…各1張

臉　　　　身體

使用工具

膠水　　簽字筆

臉　接續觀音摺
基本型

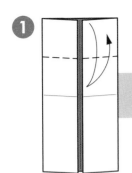

摺出摺痕，
再展開還原。

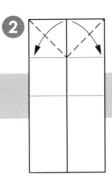

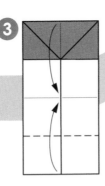

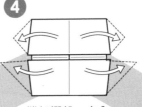

如雙船摺般，自內
側往外拉出＆壓摺
成三角形。

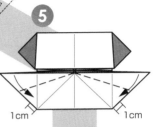

1cm　　　　1cm

9 一邊展開摺好
的部分，一邊
壓成三角形。

7

8

6 將⑤摺好的部分往外翻摺
出顏色面。

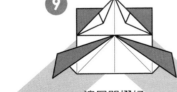

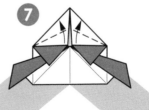

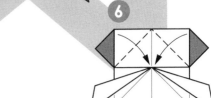

10

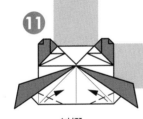

斜摺。

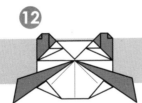

翻面。

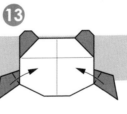

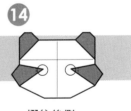

摺往後側。

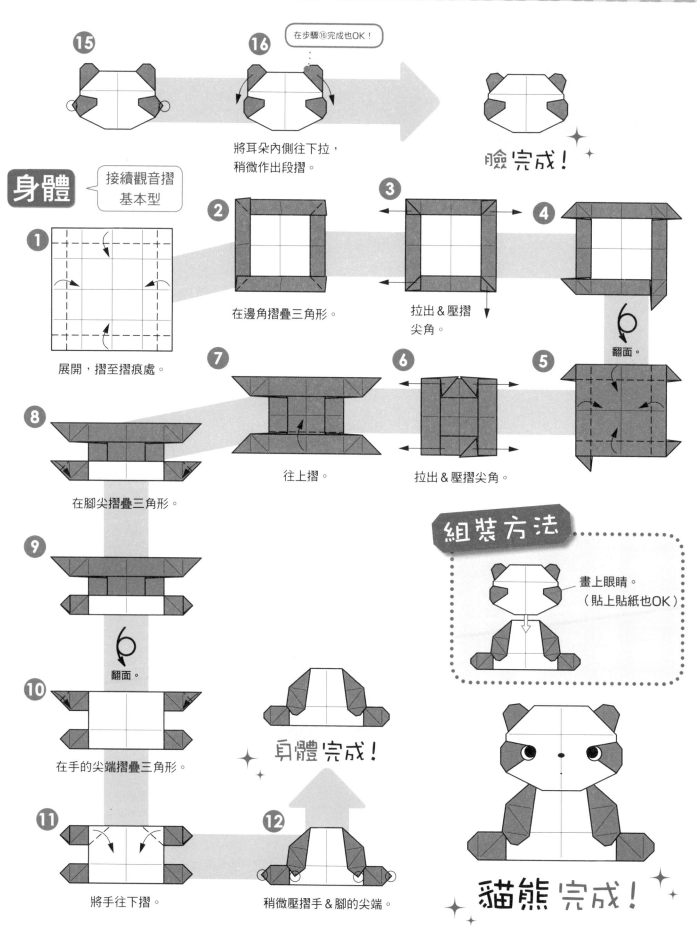

⑮

⑯ 在步驟⑯完成也OK！

將耳朵內側往下拉，
稍微作出段摺。

臉 完成！

身體 接續觀音摺
基本型

① 展開，摺至摺痕處。

② 在邊角摺疊三角形。

③

④

拉出＆壓摺
尖角。

翻面。

⑤

⑥ 拉出＆壓摺尖角。

⑦ 往上摺。

⑧ 在腳尖摺疊三角形。

⑨

翻面。

⑩ 在手的尖端摺疊三角形。

⑪ 將手往下摺。

⑫ 稍微壓摺手＆腳的尖端。

身體 完成！

組裝方法

畫上眼睛。
（貼上貼紙也OK）

貓熊 完成！

47 無尾熊

▶▶ P.13

🎨 使用色紙
…各1張

 臉　　 身體

🖊 使用工具

 膠水　 簽字筆

臉 接續雙船摺基本型⑥

①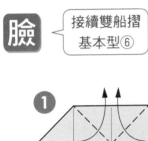

②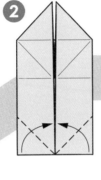

③

④ 沿著摺痕往上摺。

⑤

🔄 翻面。

⑥ 2cm

⑦ 將鼻子的位置往上摺至正中間。

⑧ 🔄 翻面。

⑨ 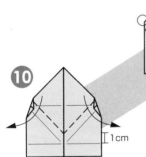 稍微壓摺邊角。

⑩ 1cm

⑪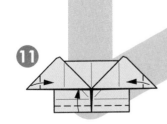

⑫ 壓摺邊角。

⑬

🔄 翻面。

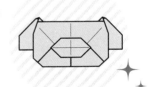

臉 **完成！**

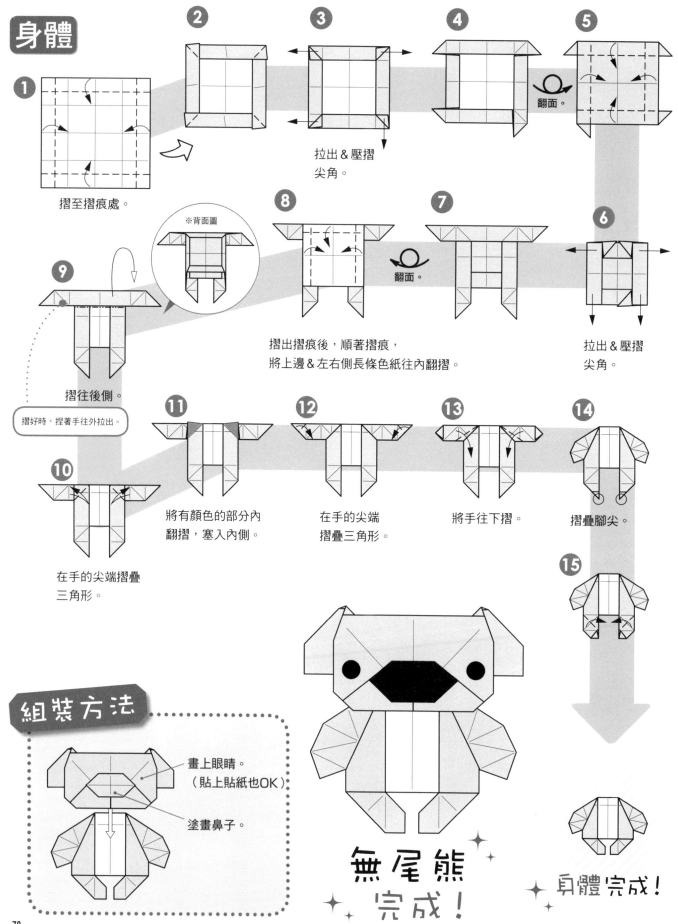

身體

① 摺至摺痕處。

② ③ 拉出&壓摺尖角。

④ ⑤ 翻面。

⑥ 拉出&壓摺尖角。

⑦

⑧ 翻面。

※背面圖

摺出摺痕後,順著摺痕,
將上邊&左右側長條色紙往內翻摺。

⑨ 摺往後側。

摺好時,捏著手往外拉出。

⑩ 在手的尖端摺疊三角形。

⑪ 將有顏色的部分內翻摺,塞入內側。

⑫ 在手的尖端摺疊三角形。

⑬ 將手往下摺。

⑭ 摺疊腳尖。

⑮

組裝方法

畫上眼睛。
(貼上貼紙也OK)

塗畫鼻子。

無尾熊完成!

身體完成!

78

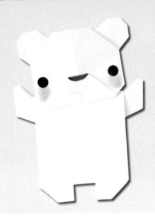

48 北極熊

▸▸ P.14

使用色紙
…各1張

臉的作法參見
P.73熊。

 臉　　 身體

使用工具

膠水　　簽字筆

身體 接續雙船摺基本型

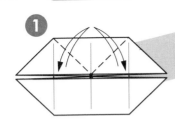

❶ 摺出摺痕後，展開還原。

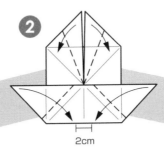

❷ 2cm

摺至摺痕處。

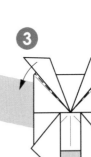

❸ 沿著摺痕往下翻摺。

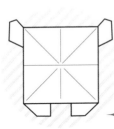

身體完成！

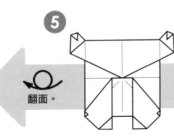

❺ 翻面。

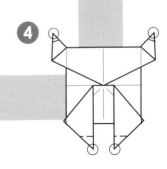

❹ 摺疊尖角。

組裝方法

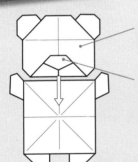

畫上眼睛。
（貼上貼紙也OK）

塗畫鼻子。

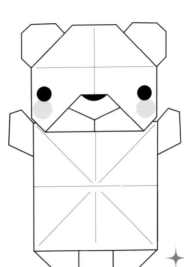

北極熊完成！

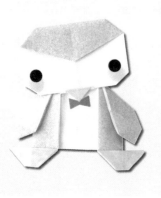

49 企鵝

▶▶ P.14

◔ 使用色紙
…各1張

 臉　 身體

接續P.78無尾熊
步驟⑭，進行摺製
身體。
組裝方法同無尾熊。

◐ 使用工具

 膠水　　簽字筆

臉 ◀ 接續觀音摺
基本型

1
展開觀音摺，上
下對摺 & 還原
後，將上半部對
摺至中央線處 &
再次展開還原。

2
對齊○和○，
進行斜摺。

3

4

5
進行觀音摺。

翻面。

6

7
沿著摺痕
往上摺。

8
1.5cm

9
翻面。

10

11
將邊角往後摺，
鳥嘴往下摺。

臉 完成！

身體 ◀ 接續P.78
無尾熊・身體
步驟⑭

1
將腳摺成三角形。

為了避免紙張破裂，
請稍微撐開露出內裡。

2
將腳翻出白色面。

3
摺疊腳尖。

身體 完成！

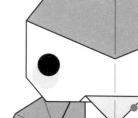

畫上蝴蝶結
會很可愛唷！

以黃色塗畫
鳥喙。

以黃色塗腳。

企鵝 完成！

◉ 使用色紙
…各1張
身體作法通用。

臉　　　身體

◐ 使用工具

膠水　　簽字筆

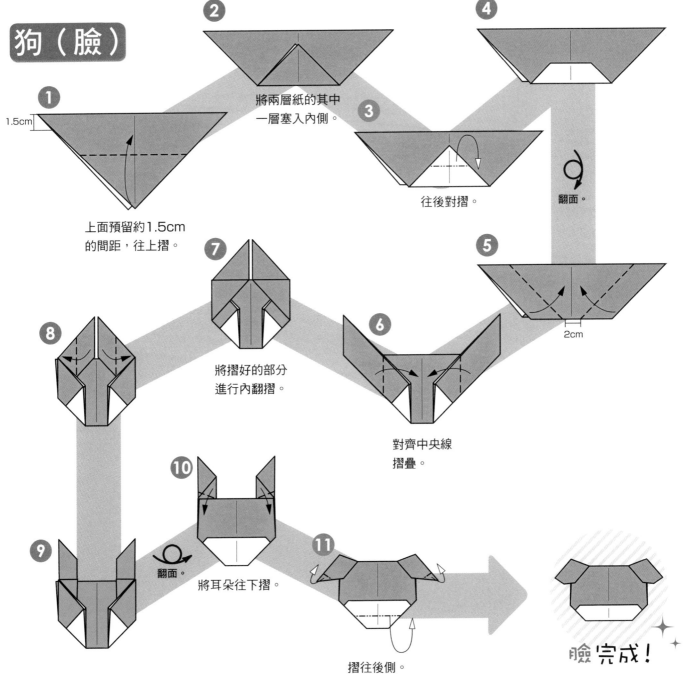

狗（臉）

1 1.5cm

上面預留約1.5cm
的間距,往上摺。

2 將兩層紙的其中
一層塞入內側。

3 往後對摺。

4

翻面。

5 2cm

6 對齊中央線
摺疊。

7 將摺好的部分
進行內翻摺。

8

9

10 翻面。
將耳朵往下摺。

11 摺往後側。

臉完成!

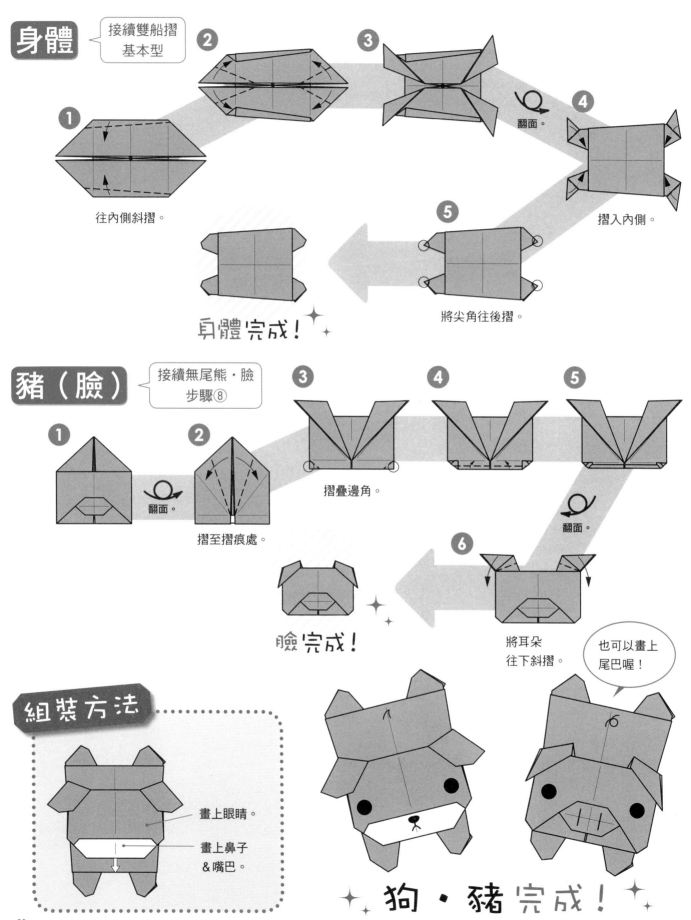

身體　接續雙船摺基本型

① 往內側斜摺。

②

③ 翻面。

④ 摺入內側。

⑤ 將尖角往後摺。

身體完成！

豬（臉）　接續無尾熊・臉步驟⑧

① ② 翻面。摺至摺痕處。

③ 摺疊邊角。

④

⑤

⑥ 將耳朵往下斜摺。翻面。

臉完成！

也可以畫上尾巴喔！

組裝方法
畫上眼睛。
畫上鼻子＆嘴巴。

狗・豬完成！

52 蝴蝶

▶▶ P.16

👁 使用色紙
…各1張

身體　翅膀

🐞 使用工具

剪刀　膠水　簽字筆

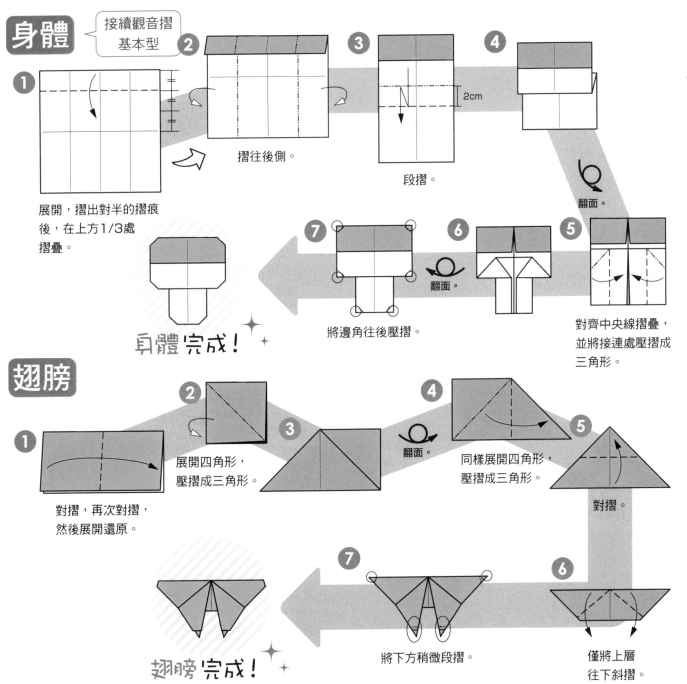

身體

接續觀音摺
基本型

1 展開，摺出對半的摺痕後，在上方1/3處摺疊。

2 摺往後側。

3 段摺。

4

2cm

翻面。

5 對齊中央線摺疊，並將接連處壓摺成三角形。

6 翻面。

7 將邊角往後壓摺。

身體 完成！

翅膀

1 對摺，再次對摺，然後展開還原。

2 展開四角形，壓摺成三角形。

3

翻面。

4 同樣展開四角形，壓摺成三角形。

5 對摺。

6 僅將上層往下斜摺。

7 將下方稍微段摺。

翅膀 完成！

組裝方法參見P.88。

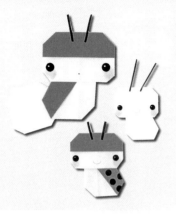

53至55 瓢蟲・蚱蜢・螢火蟲

▶▶ P.16

🔹 使用色紙
…各1張

瓢蟲・蚱蜢・螢火蟲的身體作法皆同。

身體

螢光

🔹 使用工具

剪刀　　膠水　　簽字筆

身體

接續觀音摺基本型

①
展開＆摺出摺痕後，摺疊上方。

②
對齊○和○摺疊。

③
摺往後側。

④
段摺。

⑤

翻面。

⑥
對摺至中央線處，並將接連處壓摺成三角形。

⑦
對摺至中央線處，並將接連處壓摺成三角形。

⑧

翻面。

⑨
將邊角往後壓摺。

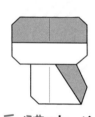

身體 完成！

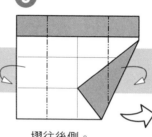

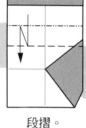

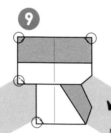

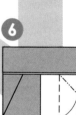

螢光

①
摺往中心點。

②

③

翻面。

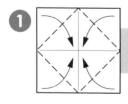

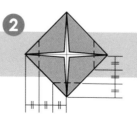

螢光 完成！

組裝方法參見P.88。

56 蜻蜓

▶▶ P.16

使用色紙
…各1張

身體　翅膀

使用工具

剪刀　膠水　簽字筆

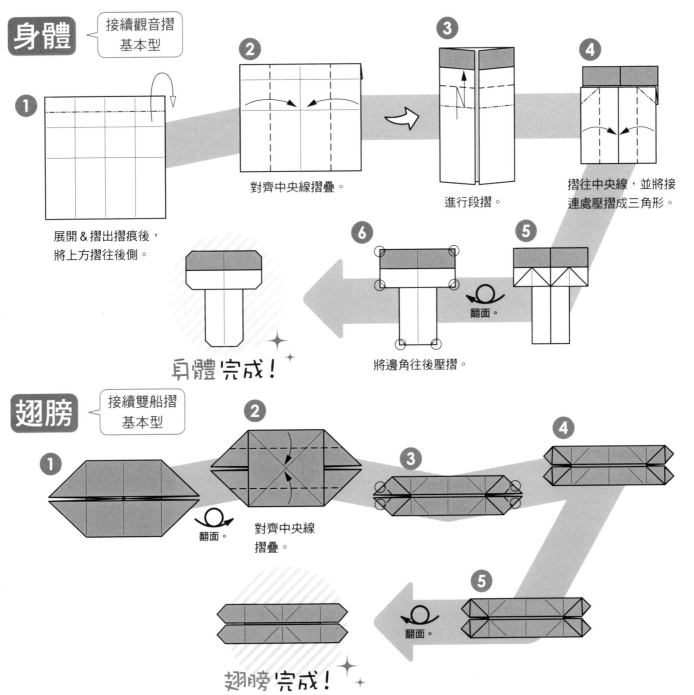

身體 ┤ 接續觀音摺 基本型 ├

① 展開 & 摺出摺痕後，將上方摺往後側。

② 對齊中央線摺疊。

③ 進行段摺。

④ 摺往中央線，並將接連處壓摺成三角形。

⑤

⑥ 翻面。

將邊角往後壓摺。

身體 完成！

翅膀 ┤ 接續雙船摺 基本型 ├

① 翻面。

② 對齊中央線摺疊。

③

④

⑤ 翻面。

翅膀 完成！

組裝方法參見P.88。

57 毛毛蟲

▶▶ P.16

🔹 使用色紙
…1張

毛毛蟲

🔹 使用工具

膠水　　簽字筆

接續觀音摺
基本型

1

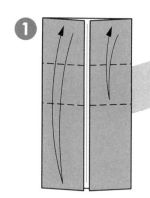

對摺＆展開還原後，摺至
摺痕處，再展開還原。

2

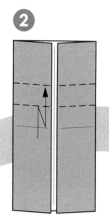

在摺痕之間進行山摺，
再段摺。

3

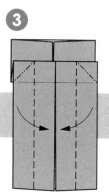

對齊中央線摺疊，
並將接連處
壓摺成三角形。

4

5

6

分成八等分，
摺出摺痕。

7

翻面。

身體完成！

沿著摺痕摺成圓弧形，
再擺出姿勢進行遊戲吧！

86

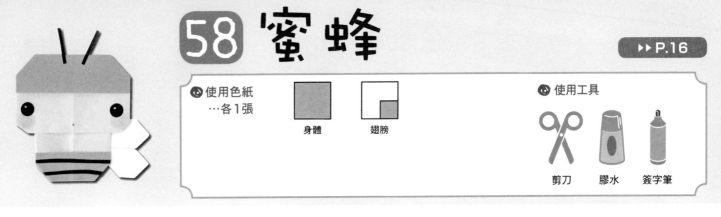

58 蜜蜂

▶▶ P.16

使用色紙
…各1張

身體　翅膀

使用工具

剪刀　膠水　簽字筆

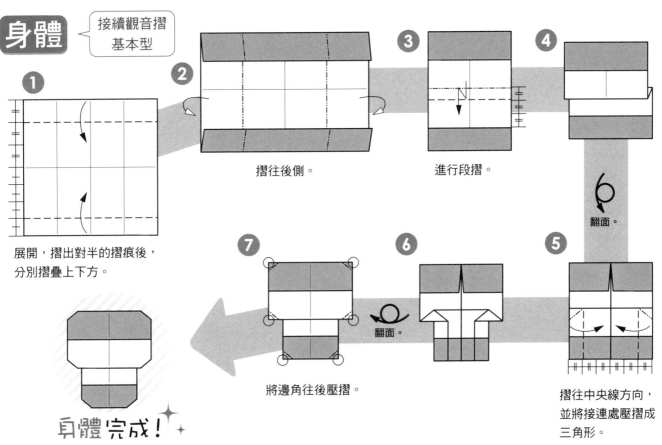

身體

接續觀音摺
基本型

1 展開，摺出對半的摺痕後，
分別摺疊上下方。

2 摺往後側。

3 進行段摺。

4

翻面。

5 摺往中央線方向，
並將接連處壓摺成
三角形。

6 翻面。

7 將邊角往後壓摺。

身體完成！

翅膀

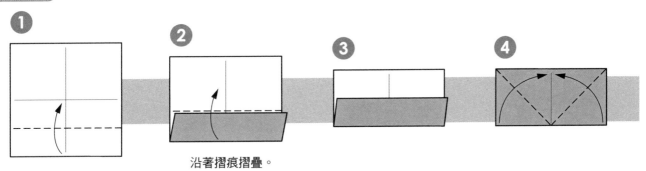

1

2 沿著摺痕摺疊。

3

4

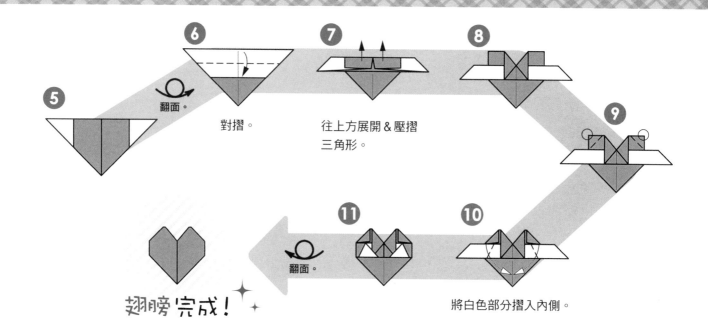

⑤ ⑥ 對摺。 翻面。 ⑦ 往上方展開＆壓摺三角形。 ⑧ ⑨ ⑩ 將白色部分摺入內側。 ⑪ 翻面。

翅膀完成！

組裝方法

分別畫上眼睛，貼上翅膀＆螢光，並裁剪觸角黏貼上去。

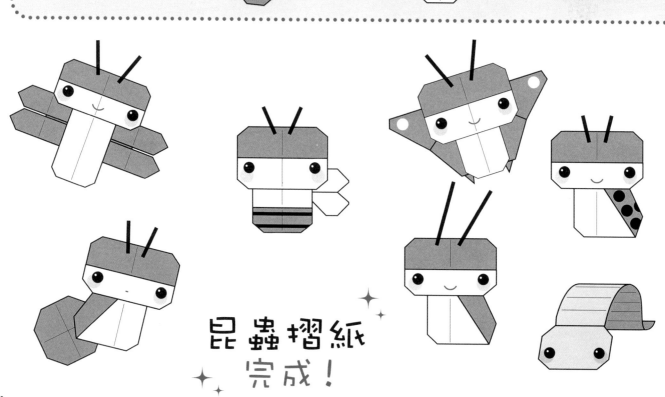

昆蟲摺紙
完成！

趣・手藝 **89**

超可愛！
換裝娃娃×動物摺紙58變（暢銷版）

作　　者／いしばし なおこ
譯　　者／吳冠瑾
發 行 人／詹慶和
選 書 人／Eliza Elegant Zeal
執行編輯／陳姿伶
編　　輯／劉蕙寧・黃璟安・詹凱雲
封面設計／陳麗娜
美術編輯／周盈汝・韓欣恬
內頁排版／造極
出 版 者／Elegant-Boutique新手作
發 行 者／悅智文化事業有限公司
郵撥帳號／19452608
戶　　名／悅智文化事業有限公司
地　　址／新北市板橋區板新路206號3樓
網　　址／www.elegantbooks.com.tw
電子郵件／elegant.books@msa.hinet.net
電　　話／(02) 8952-4078
傳　　真／(02) 8952-4084

2018年9月初版一刷　2024年6月二版一刷　定價300元

Lady Boutique Series No.3736
ISHIBASHI NAOKO NO ORIGAMI ASOBI
© 2014 Boutique-sha, Inc.
All rights reserved.
Original Japanese edition published in Japan by BOUTIQUE-SHA.
Chinese (in complex character) translation rights arranged with BOUTIQUE-SHA.
through KEIO CULTURAL ENTERPRISE CO., LTD.

經銷／易可數位行銷股份有限公司
地址／新北市新店區寶橋路235巷6弄3號5樓
電話／(02)8911-0825
傳真／(02)8911-0801

國家圖書館出版品預行編目(CIP)資料

超可愛!換裝娃娃x動物摺紙58變 / いしばしなおこ
著. -- 二版. -- 新北市：新手作出版：悅智文化發行,
2024.06
　　面；　公分. -- (趣・手藝；89)
ISBN 978-626-98203-3-7 (平裝)

1.CST: 摺紙

972.1　　　　　　　　　　　　　　　113005264

有許多
人物角色&動物造型！